KB190989

꼭 한 번 가보고 싶은

명소의 사계절을
그리다

조정은

아름다운 풍경을 찾아가 햇살과 바람을 느끼며 그림을 그리는 어반스케치를 사랑하는 사람이다. 지역 주민들과 함께 아름다운 풍경을 그림으로 그려 기록하는 그림책프로젝트를 하고, 대학교 평생교육원에서 펜과 수채화 강의도 하고 있다. 현재 그림을 사랑하는 사람들과 함께하는 『정은화실』을 운영하고 있다. 지은 책으로는 《사계절을 그리다》, 공저로 함께한 《하루 한 장 어반스케치》, 《하루 한 장 어반스케치 수채컬러링북》 등이 있다.

인스타그램 @jj_greem
유튜브 jj그림(jj_greem)

그리다
시리즈

꼭 한 번 가보고 싶은

명소의 사계절을
그리다

조정은 그림

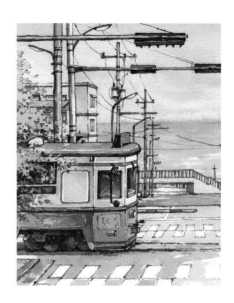

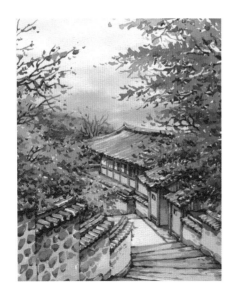

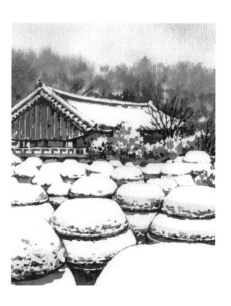

이덴슬리벨

프롤로그

《사계절을 그리다》를 출간하고 큰 사랑을 정말 많이 받아서 행복했습니다. 그로 인해 저의 일상에는 많은 변화가 생겼습니다. 갑자기 해야 할 일이 많아지면서 하루하루가 너무나 빨리 지나갔습니다. 바쁜 일상은 몸과 마음을 지치게 해 그림을 그리는 것이 행복하기보다 일로써 다가와 피곤하고 힘들었습니다. 몸과 마음이 지쳐 있을 때《명소의 사계절을 그리다》책 출간을 제의받았습니다. 여행을 다니며 보았던 행복했던 풍경들, 너무나 가고 싶었던 아름다운 장소들을 그림으로 담아서 많은 분들과 공유할 수 있다는 설렘이 다시 그림을 즐겁게 그릴 수 있도록 만들어 주었습니다.

계절마다 달라지는 우리나라의 아름다운 명소들 중에 그리고 싶은 풍경이 정말 많아서 52점을 선택하는 것이 쉽지 않았습니다. 많은 분들이 사랑하고 추천하는 풍경도 있고, 다소 생소하고 낯선 곳도 있을 것입니다. 많이 고민하고 선택한 곳이어서 하나하나 애정이 갑니다. 우리나라에서 가장 아름다운 52곳의 풍경들을 감상하고 컬러링할 여러분들도 행복하고 즐거웠으면 좋겠습니다. 마음에 드는 풍경을 컬러링할 때 똑같이 채색한다고 생각하기보다 자신이 좋아하는 색으로 바꾸어보거나 다른 기법으로 표현해도 좋습니다. 다양한 색으로 컬러링을 다하고 난 뒤에는 채색을 시작하는 두려움은 사라지고 자신감이 조금씩 자리 잡을 거예요.

《명소의 사계절을 그리다》를 통해 여행을 좋아하고 사랑하는 분들에겐 나만의 여행스케치를 시작할 수 있는 계기가 되었으면 좋겠습니다. 여행을 다니는 것이 힘든 분들에겐 우리나라의 아름다운 풍경을 감상하고 채색하면서 조금이나마 위안이 될 수 있길 바랍니다.

작가의 수채도구

수채화 물감

어반스케치를 좋아해서 선명하고 깨끗한 색을 선호하기에 미젤로 골드미션 34색을 주로 사용합니다. 휴대성이 좋은 홍일 미니 팔레트(39칸)에 짜서 들고 다니는 걸 좋아합니다. 브릴리언트 핑크, 쉘 핑크, 망가니즈 블루, 리프 그린을 추가했습니다. 전 여러 팔레트를 들고 다니기보다 한 팔레트만 사용하는 편이어서 39칸에 색이 다 채워져 있습니다. 처음 물감을 팔레트에 짜서 사용하는 분은 자신의 팔레트 색은 발색표를 만들어 꼭 파악하는 것이 좋습니다.

붓

자연모인 헤렌드 붓 R-5200 8호는 담수력이 좋고, 둥근 붓이어서 어떤 표현에든 잘 어울려 많이 사용합니다. RF-8800 1호(청설모)는 붓모가 곡선형으로 끝부분이 뾰족해서 풀과 나뭇가지 표현할 때 좋습니다. 세밀한 표현도 가능합니다. 세밀한 묘사를 할 때는 화홍 세필붓 320 3호와 바바라 73R 3호를 사용합니다.

스케치 도구

- 스테들러 피그먼트 라이너세트와 사쿠라 피그마 마이크론 세트는 간편하게 들고 다닐 수 있고 다양한 굵기로 구성되어 있어서 여러가지 표현하기에 좋습니다. 스케치할 때는 주로 0.3을 사용하지만 멀리 보이는 부분은 연하게 표현하기 위해 0.05를 사용합니다.
- 연필은 연필심이 얇고 연한 HB연필이나 샤프를 사용하는 것이 좋습니다.
- 사쿠라 겔리롤 화이트 젤펜1.0mm와 유니 포스카 화이트 마카 1m는 하이라이트 부분에 점이나 선을 그릴 때 좋습니다.
- 홀베인 마스킹 잉크는 병타입과 펜타입이 있습니다. 병타입은 붓으로 사용하기에 자유로운 표현을 할 수 있지만 붓이 굳어버리면 다시 사용할 수 없습니다. 세척액이 있지만 야외 드로잉을 즐기는 저는 바로 세척하기 어려워 휴대하기 좋은 펜타입을 선호합니다. 마스킹 잉크는 흰색 종이를 그대로 남기고 싶을 때 칠하고, 마른 후 그 위에 채색해도 물감이 들어가지 않기에 편하게 채색할 수 있어 좋습니다. 지울 때는 꼭 전용지우개를 사용해야 깨끗하게 벗겨집니다.

수채화의 기초

다양한 붓질 연습하기

같은 크기와 같은 방향으로만 붓 터치를 사용하면 그림은 단순하고 딱딱해집니다.
채색하기 전에 다양한 붓질을 연습하고 채색한다면 보다 다양하고 재미있는 표현
을 할 수 있습니다. 처음 그림을 그릴 때 연필로 선 연습을 하듯이 붓으로 다양한
붓 터치 연습을 해보세요.

- 누르는 힘에 따라 선의 굵기를 달리 표현해보세요.
- 힘을 강약으로 변화주면서 선을 그려보세요.

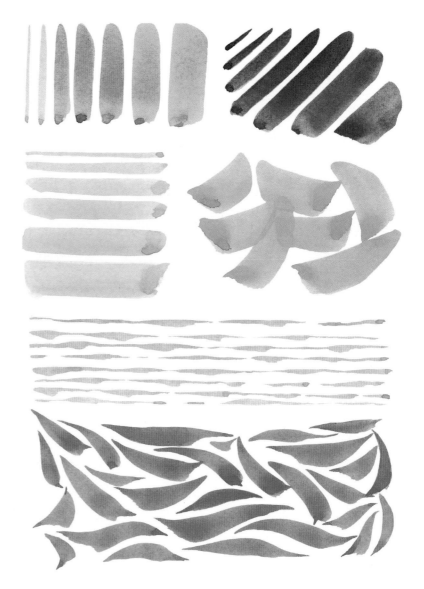

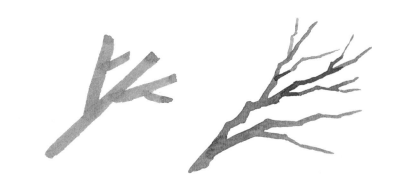

나무 표현

- 힘의 변화와 속도감을 주면서 나뭇가지 표현하기
- 같은 힘으로 붓터치를 하면 나무의 굵기가 같고, 딱딱하게 표현됩니다. 힘의 변화와 속도감을 주면서 표현하면 나뭇가지의 굵기에 변화를 줄 수 있으며 좀 더 자연스러운 나무를 표현할 수 있습니다.

풀 표현

- 작은붓 터치로 길이와 굵기의 차이를 주면서 낮은 풀을 자연스럽게 표현해보세요.

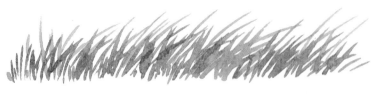

- 붓 터치에 속도감을 주면서 끝부분을 들어서 끝을 뾰족하게 표현하기

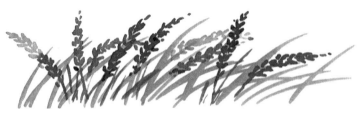

- 작은 붓 터치를 사용하여 다양한 방향과 크기의 변화를 주면서 라벤더를 표현해보세요.

7

물 조절하기

물과 물감의 농도 조절에 따라 색이 보여주는 느낌이 다릅니다. 예를 들어 비리디안물감이 적고 물이 많으면 투명하고 여린 느낌을 주는데 반대일 때는 진하고 선명한 느낌을 줍니다. 그렇기에 자신의 팔레트 색상으로 꼭 물 조절 연습을 해서 색상 파악을 하는 것이 좋습니다.

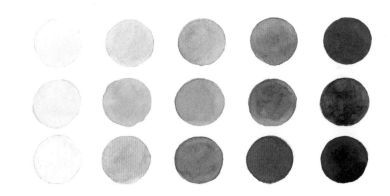

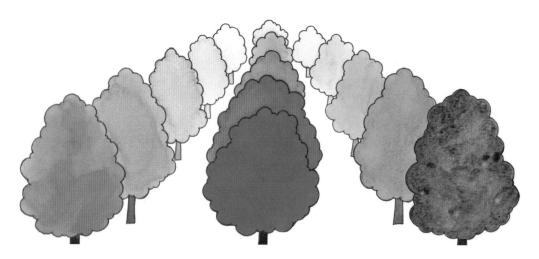

물과 물감의 농도 조절로 원근감을 표현할 수 있습니다.

• 물감 조금에 물을 많이 섞어서 멀리 있는 나무부터 연하게 채색합니다.

• 물감의 농도는 올리고 물의 농도는 줄여서 점점 진한 색으로 채색합니다.

• 앞의 나무는 진하고 강하며 선명한 느낌, 뒤의 나무는 여리고 흐릿한 느낌을 주기 때문에 원근감을 표현할 수 있습니다.

색상 단계내기

물 조절만으로 밝고 어두운 색상을 표현하면 그림의 색이 단순하게 표현될 수 있습니다. 밝고 어두운 색상을 표현하기 위해서는 먼저 같은 계열의 색을 파악하는 것이 중요합니다. 초록색은 연두색, 초록색, 풀색, 청록색 등 비슷한 색상을 찾아보고, 조금씩 조색하여 점점 진한 색상을 만들어보세요. 물 조절과 함께 같은 계열 색을 조색하면서 다채로운 색으로 표현할 수 있습니다.

초록 계열 색상 단계내기

연두색 → 초록색 → 풀색 → 청록색 → 청록색 + 고동색/붉은 갈색
연한 색에서 점점 어두운 초록 계열의 색을 섞어가면서 진한 색을 표현합니다. 가장 진한 청록색은 채도가 높기에 고동색/붉은 갈색을 섞어서 채도가 낮은 어두운 색을 만들 수 있습니다.

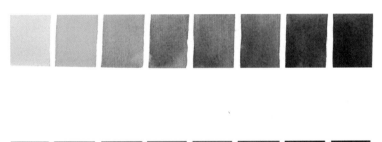

빨간 계열 색상 단계내기

귤색 → 주황색 → 빨간색 → 자주색 → 붉은 갈색 → 붉은 갈색 + 남색
주황색에 빨간색을 조금씩 섞으면서 점점 진한 색을 만들어보세요. 붉은 갈색에 남색을 조금 섞으면 채도가 낮아지면서 어두운 색을 만들 수 있습니다.

파란 계열 색상 단계내기

하늘색 → 연 파란색 → 진 파란색 → 군청색 → 남색 → 남색 + 고동색/붉은 갈색
제시한 색들로만 만들어가는 것이 아닌 다양한 계열 색을 찾아보고 조색해보는 것이 색상을 다채롭게 만드는 데 많은 도움을 줍니다.

풀 채색하기

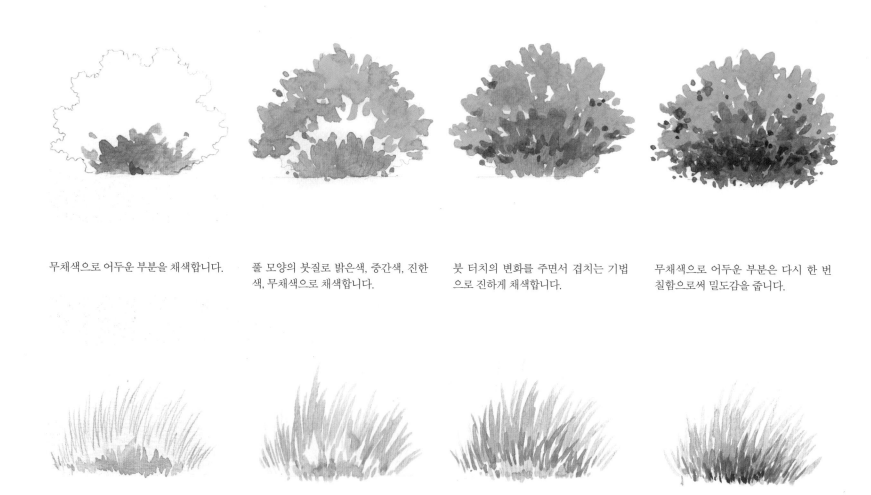

무채색으로 어두운 부분을 채색합니다.

풀 모양의 붓질로 밝은색, 중간색, 진한색, 무채색으로 채색합니다.

붓 터치의 변화를 주면서 겹치는 기법으로 진하게 채색합니다.

무채색으로 어두운 부분은 다시 한 번 칠함으로써 밀도감을 줍니다.

나무 채색하기

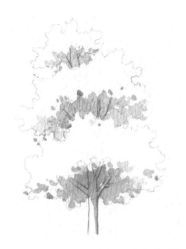

무채색으로 풀 모양을 고려해 어두운 부분을 채색합니다.

잎 모양에 맞는 붓 터치로 밝은 부분을 채색합니다.

초록 계열의 색으로 점점 진하게 겹쳐서 표현합니다.

나뭇가지를 중간중간 넣어주고, 초록색에 고동색을 섞어서 진한 포인트를 주면서 마무리합니다.

꽃 채색하기

– 작은 꽃들을 큰 무리로 표현하기(유채꽃, 황화코스모스, 라벤더, 맥문동 등)

물을 칠한 후에 전체적으로 큰 형태를 잡아주면서 번지게 채색합니다.

마른 후에 노란색과 샙그린으로 조금 더 진하게 채색하면서 명암을 표현합니다.

어두운 부분은 꽃모양과 풀모양으로 붓 터치를 살려 진하게 채색하여 입체감을 표현합니다.

화이트 펜으로 반짝반짝한 느낌을 살리면서 마무리합니다.

– 꽃 형태를 살리며 표현하기(동백꽃, 수국, 해바라기, 데이지꽃)

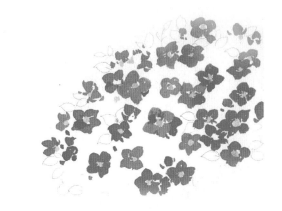

꽃부터 채색하여 위치를 잡아줍니다.

풀을 채색하면서 꽃의 형태를 다시 한 번 정리합니다.

진한 색을 채색하면서 풀의 원근감과 꽃의 입체감을 표현합니다.

꽃과 풀의 어두운 부분을 진하게 채색하면서 다시 한 번 그림의 형태를 마무리합니다.

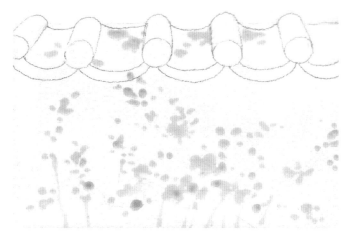

하얀 꽃과 기와에 떨어진 꽃잎을 마스킹 잉크로 그려서 덮어줍니다.

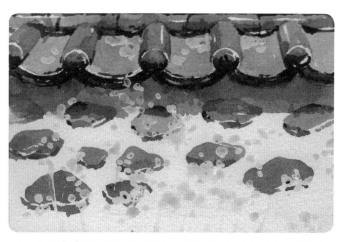

마른 후에 담과 기와를 채색합니다. 마스킹 잉크로 칠한 부분은 색이 올라가지 않아 편하게 채색할 수 있습니다.

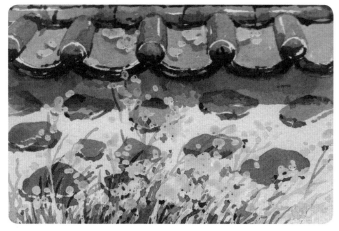

풀과 어두운 부분을 채색합니다. 마스킹 잉크 전용지우개로 천천히 떼어냅니다.

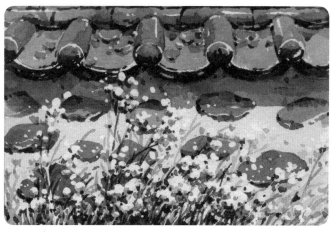

빈 곳에 색을 올리고 어두운 부분을 채색하면서 형태를 정리합니다.

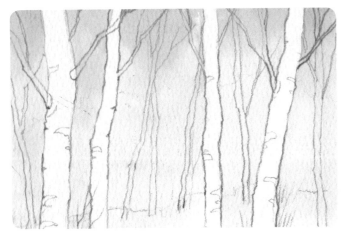

물을 칠한 후에 하늘색을 위에서 아래로 연하게 채색합니다.

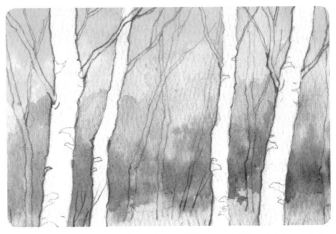

하늘색이 마르기 전에 브라운/레드 브라운으로 번지는 기법으로 먼 산을 표현합니다.

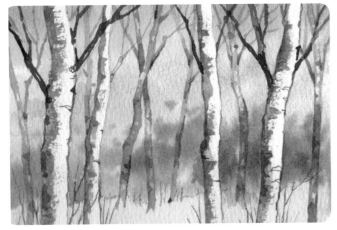

뒤의 나무를 연하게 채색한 후에 앞의 나무의 어두운 부분을 채색합니다.

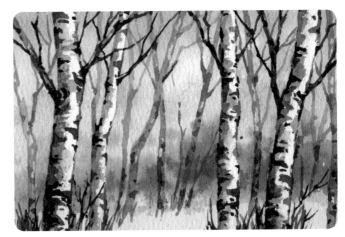

앞에 있는 나무의 어두운 부분과 나뭇가지를 진하게 채색하여 원근감을 살려줍니다.

봄

Spring

제주 하도리마을

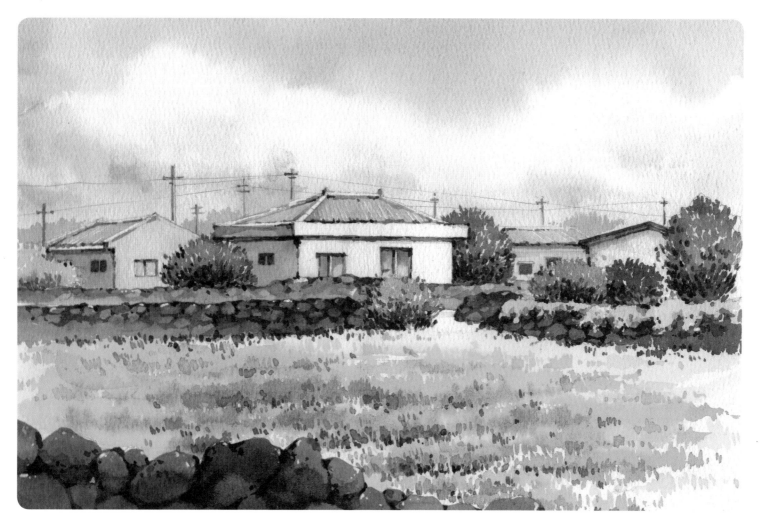

물 칠한 후에 구름 부분은 비워두고 하늘색을 채색하면서 구름 형태를 자연스럽게 표현합니다. 앞부분의 풀은 붓 터치를 살려 표현하고, 뒤와 옆으로 갈수록 번지기와 큰 붓 터치로 밀어주면서 앞부분을 살려줍니다.

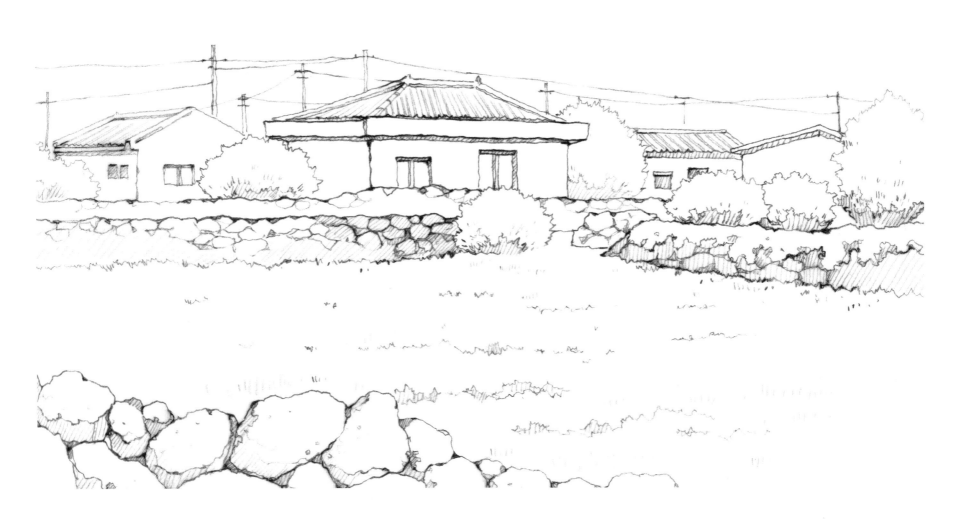

고요한 라베네르축제

물을 칠한 후에 보라색으로 앞부분은 진하게 체색하다가 뒤로 갈수록 점점 연하게 표현합니다. 앞의 라베네르는 점을 찍듯이 표현해서 형태를 살려주고 뒤로 갈수록 형태로 표현하면서 원근감을 살립니다. 화이트펜으로 하얀색 점을 찍으며 마무리합니다.

고창 책마을 해리

건물을 먼저 연하게 채색하고, 나무를 표현합니다. 나무는 밝은 잎부터 색의 변화를 주면서 전체적으로 채색한 후에 겹치는 가볍으로 점점 진하게 채색합니다. 나뭇가지를 중간중간 넣어주고 채일 진한 색으로 포인트를 주면서 마무리합니다.

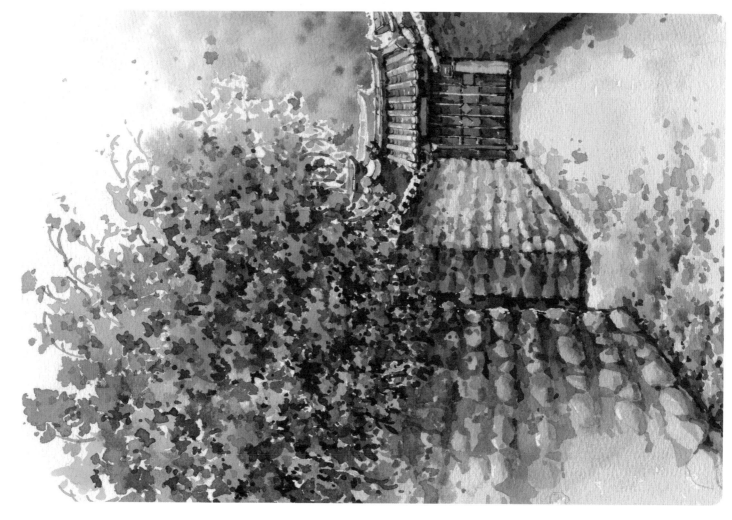

대구 남평 문씨 본리 세거지

담은 연하게 채색하게 채색한 후에 어두운 부분을 표현해주면서 돌을 묘사하세요. 능소화를 먼저 채색하고 풀을 채색하면서 꽃의 형태를 잡아주세요. 뒤의 산을 자세히 묘사하기보다 번지게 표현해서 꽃을 살려줍니다. 능소화를 먼저 채색하고 풀을 채색하면서

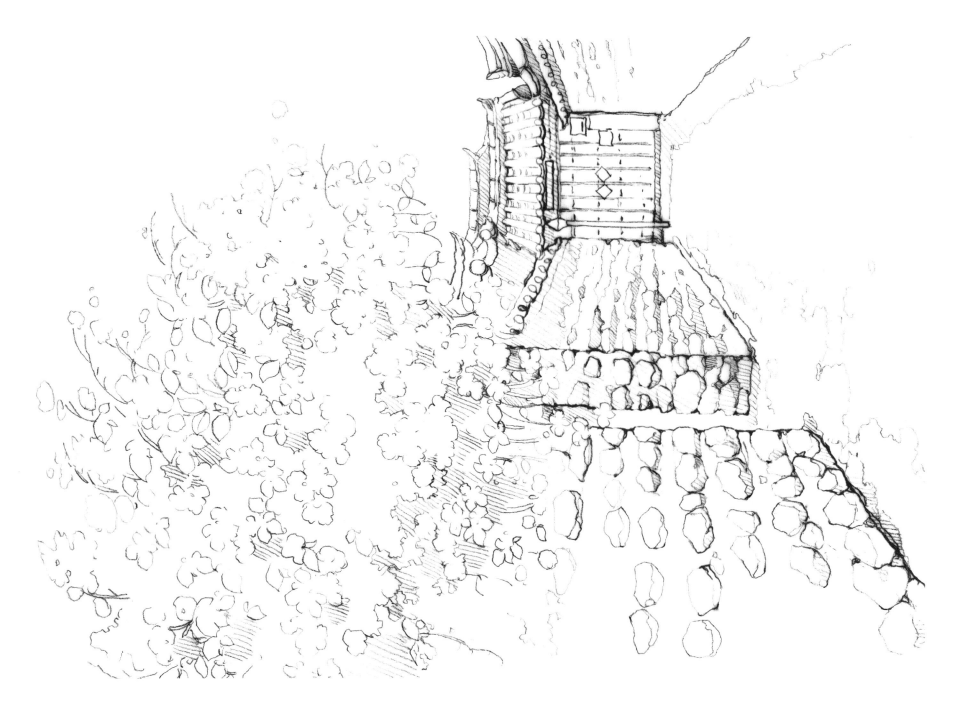

제주 담다니 수국밭

수국이 주된 색인 보라색에서 빨강이나 파랑을 조금씩 섞어서 색의 변화를 주었습니다. 수국을 채색하고 마르기 전에 어두운 부분에 진한 색을 넣어 입체감을 줍니다. 잎을 연하게 채색하고 좀 더 진한 초록으로 수국과 잎의 형태를 살려줍니다.

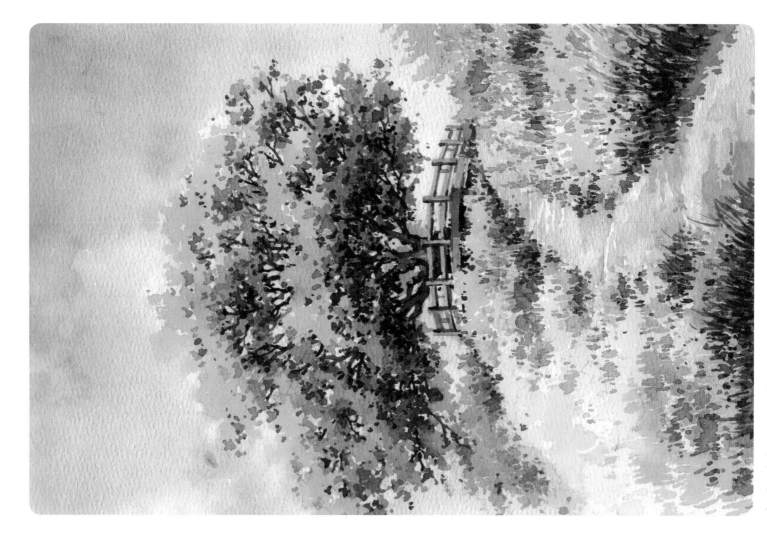

창원 동부마을 팽나무

나무와 풀의 밝은 부분을 전체적인 부분을 체색한 후에 조금씩 진한 초록색을 섞어서 어두운 부분을 표현합니다. 언덕의 풀은 노란색을 섞어 밝게 체색합니다. 앞부분은 붓 터치를 살려 표현하다가 뒤로 갈수록 붓 터치를 줄이고 연하게 체색해보세요.

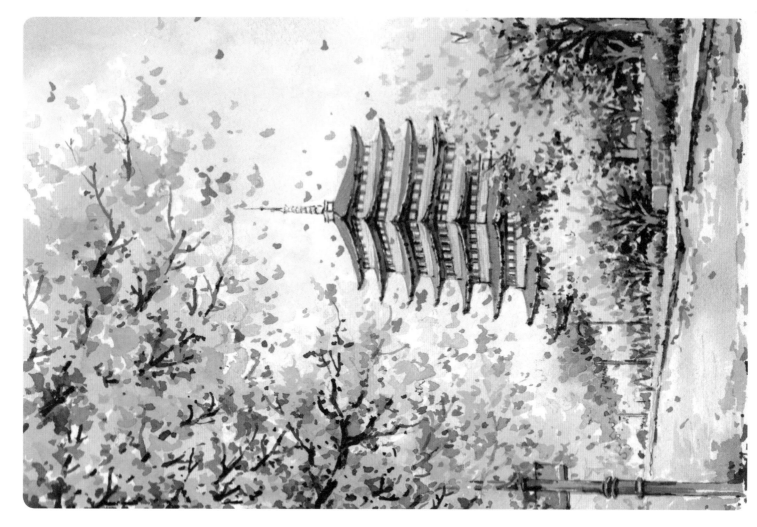

벚꽃 가득한 경주 거리

붓 터치를 살려 벚꽃을 먼저 채색한 후에 하늘을 채색을 채색합니다. 초록나무를 칠하면서 벚꽃나무의 형태를 자연스럽게 표현합니다. 벚꽃은 브릴리언트 핑크로 톤을 조절해서 원근감을 나타내고, 마지막에는 반다이크 브라운을 섞어서 어두운 부분을 채색합니다.

경주 월정교

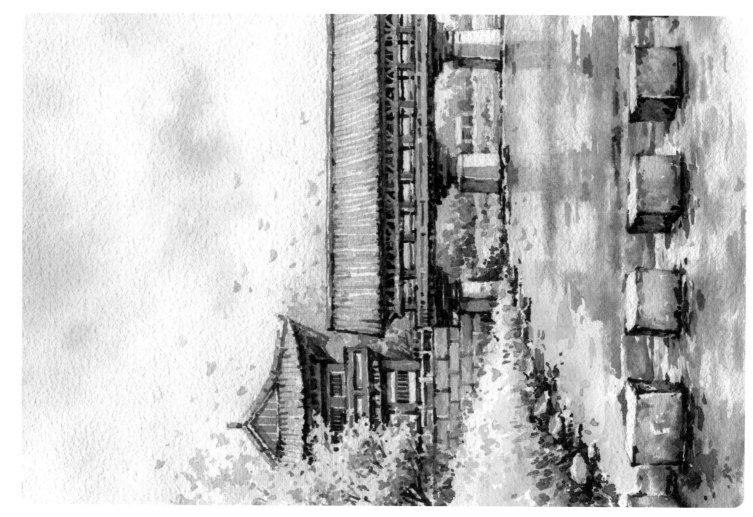

하늘색을 전체적으로 채색하고 마르기 전에 채색한 월정교의 색을 번지게 표현해서 물에 비치는 느낌을 살려줍니다. 뒤의 꽃나무와 풀은 물을 많이 섞어서 연하게 채색해 은근하게 번진 느낌을 표현합니다.

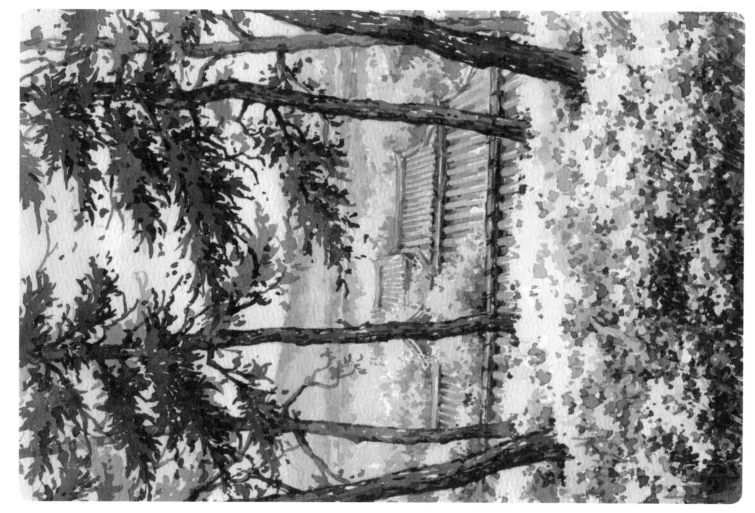

서산 유기방가옥

물 흰한 후에 하늘과 하늘과 인경에 있는 산과 풀을 번지게 채색합니다. 노란 꽃들을 먼저 채색한 뒤 풀을 칠하면서 꽃의 형태를 잡아주세요. 솔잎의 윤곽을 뾰족한 붓 터치로 표현하면서 전체적인 형태를 잡아줍니다.

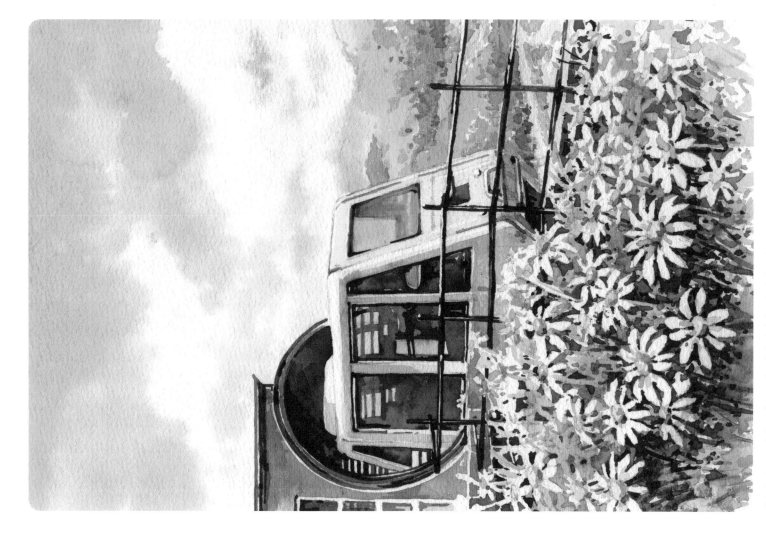

철원 소이산 모노레일

밝은 군청색으로 풀과 줄기를 그려주면서 네이지꽃이 형태를 잡아줍니다. 풀도 겹쳐 있기에 뒤의 풀은 좀 진한 군청으로 앞과 꽃모양을 잡아주면서 입체감을 살립니다. 창문은 하늘을 먼저 채색한 후에 푸른빛이 나는 무채색(프러시안 블루+반다이크 브라운)으로 번지게 표현합니다.

제주 카페 풍경

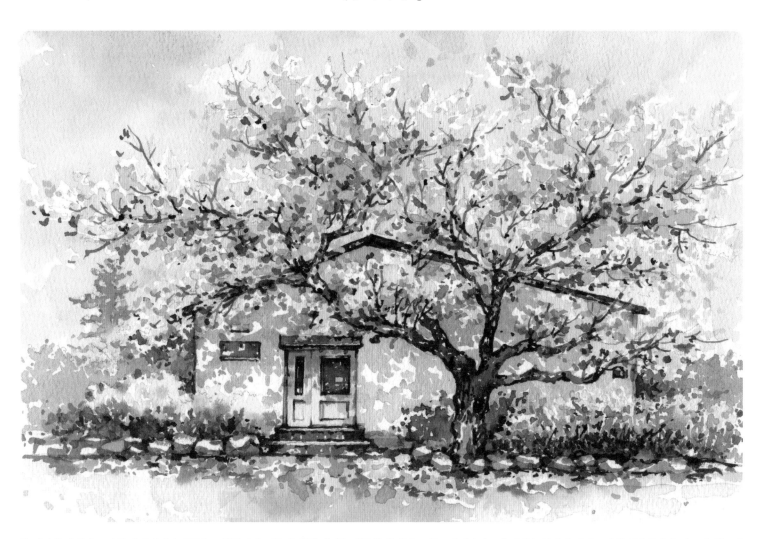

붓 터치의 방향과 크기를 달리하면서 벚꽃을 표현합니다. 하늘을 칠할 때에는 벚꽃의 형태를 그대로 채색하기보다 여백을 두면서 자연스럽게 채색합니다. 나뭇가지는 벚꽃 사이사이에 붓 터치로 강약의 변화를 주면서 그려보세요. 벚꽃나무의 그림자는 울트라마린, 보라색을 연하게 채색하여 밝게 표현합니다.

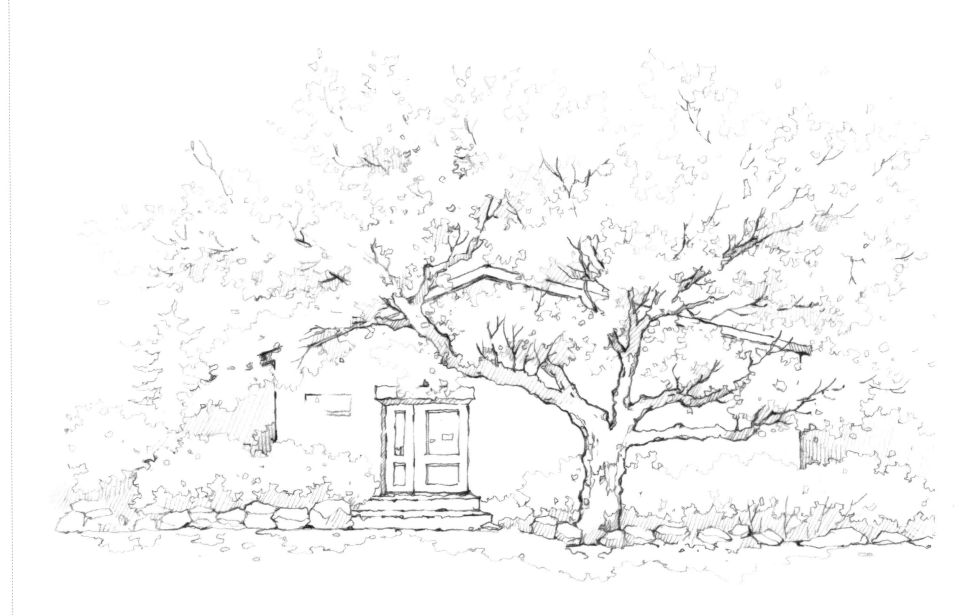

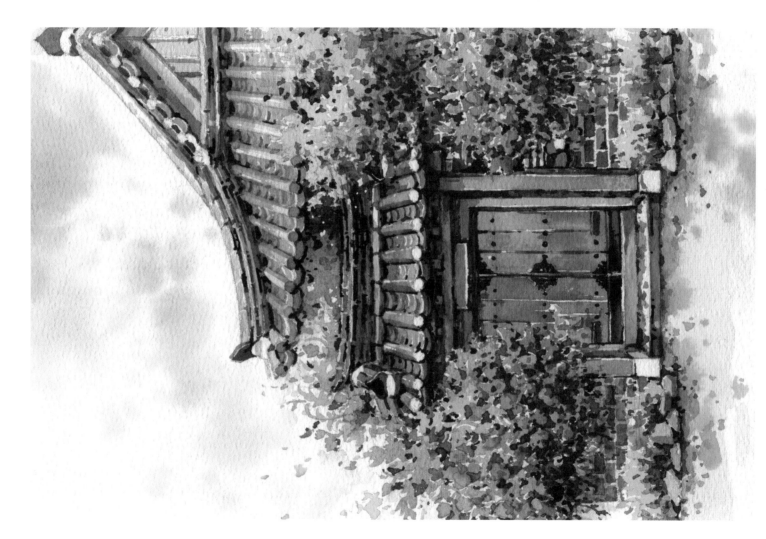

전주 한옥마을

꽃을 먼저 세세합니다. 품은 세세하면서 꽃이 형태를 다시 한 번 잡아줍니다. 기와는 반다이크브라운과 울트라마린을 조색하여 색의 비율에 따라 푸른빛이 더 나가나 브라운빛이 나게 표현합니다. 세세한 땅이 마르기 전에 떨어진 능소화꽃을 번지도록 표현합니다.

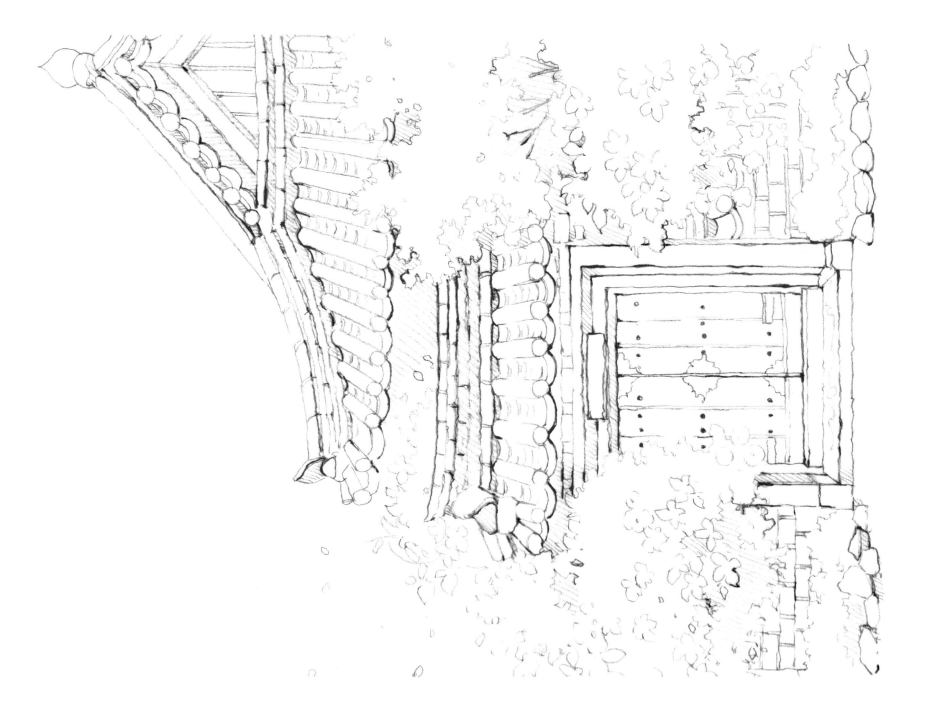

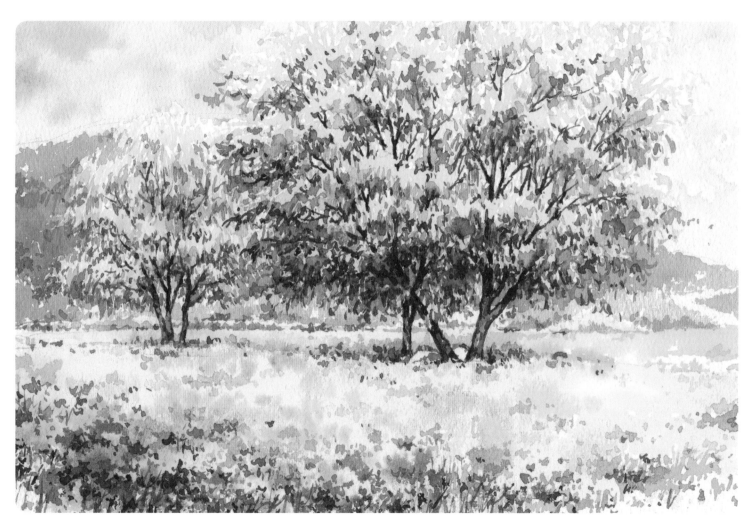

대구 두류공원

유채꽃은 밝은 노란색을 전체적으로 칠한 후에 중간중간 진한 노란색과 연두색으로 번지게 채색합니다. 어두운 부분은 진한 초록색으로 채색하면서 둥근 붓터치로 유채 꽃 모양을 표현합니다. 나무의 잎은 붓터치를 살려서 전체적으로 채색한 후에 나뭇가지를 그려줍니다.

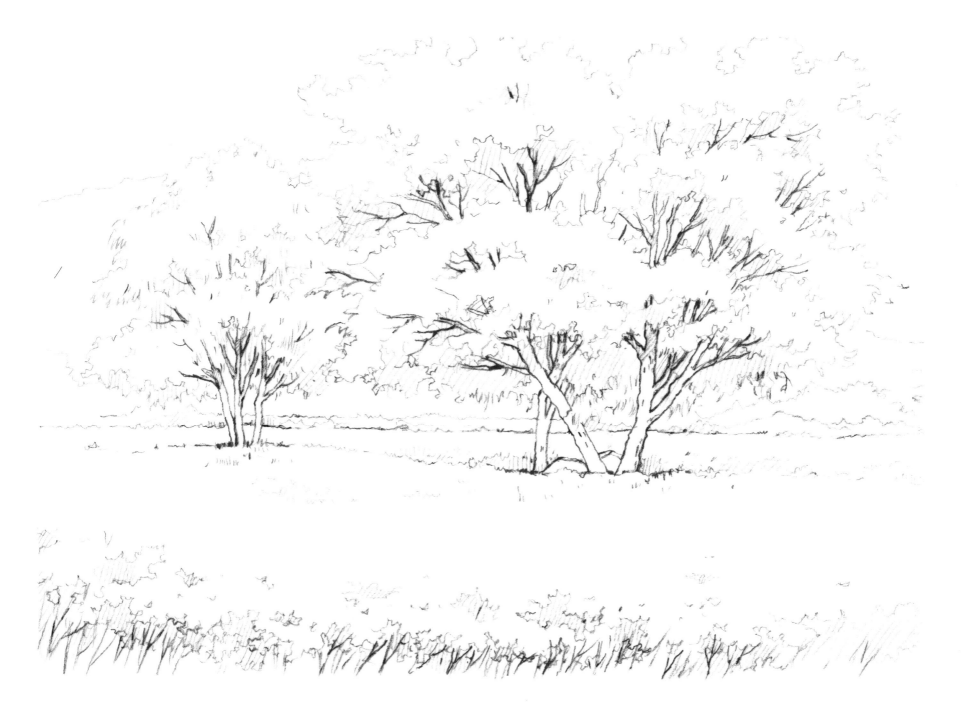

여름

Summer

제주 협재해수욕장

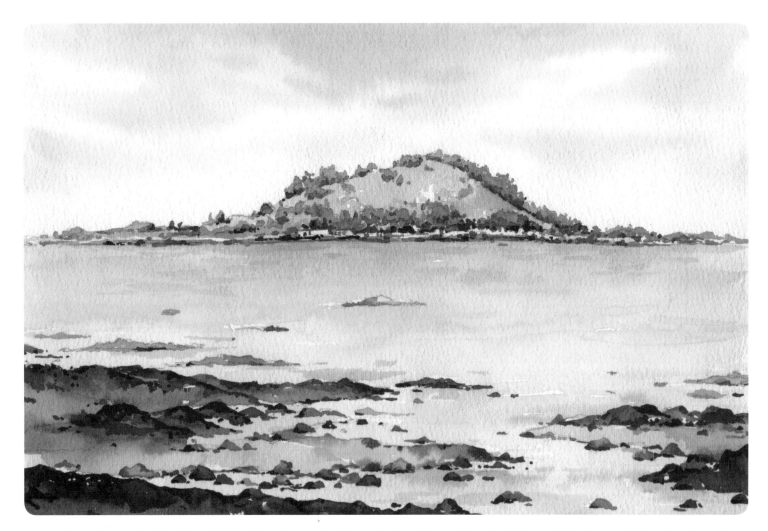

하늘과 바다 둘 다 물을 칠한 후 번지게 표현합니다. 바다는 수평선에서 파랑으로 시작해 그린을 섞으면서 자연스럽게 그러데이션 기법으로 채색합니다. 물기가 다 마르기 전에 중간중간 고동색을 번지게 채색하여 바다에 잠긴 돌을 표현해보세요.

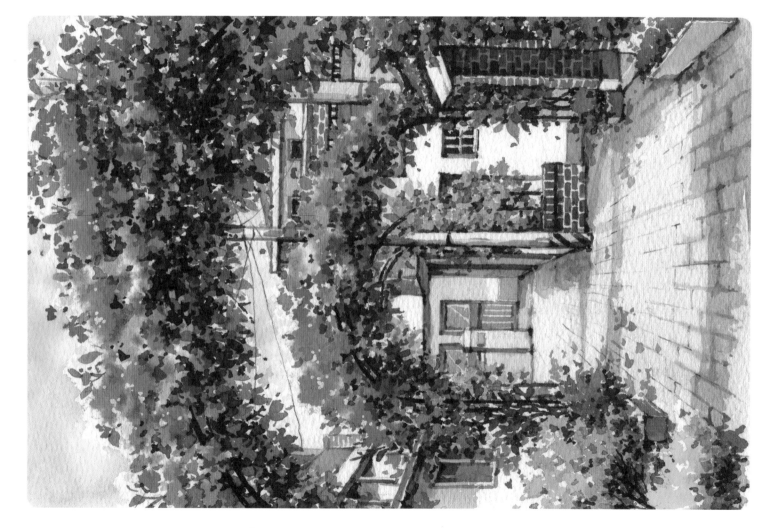

서울 천호동 장미마을

빨강으로 장미꽃을 번지게 표현한 뒤에 잎도 번지게 채색합니다. 진한 빨강으로 붓 터치를 살려 장미의 형태를 강조
하고 잎도 진하게 채색하면서 채색합니다. 화이트젠으로 꽃 형태를 강조하면서 마무리합니다.

빨강으로 장미꽃을 번지게 채색합니다. 진한 빨강으로 붓 터치를 살려 장미의 형태를 강조
잎의 입체감을 살립니다. 화이트젠으로 입체감을 마무리합니다.

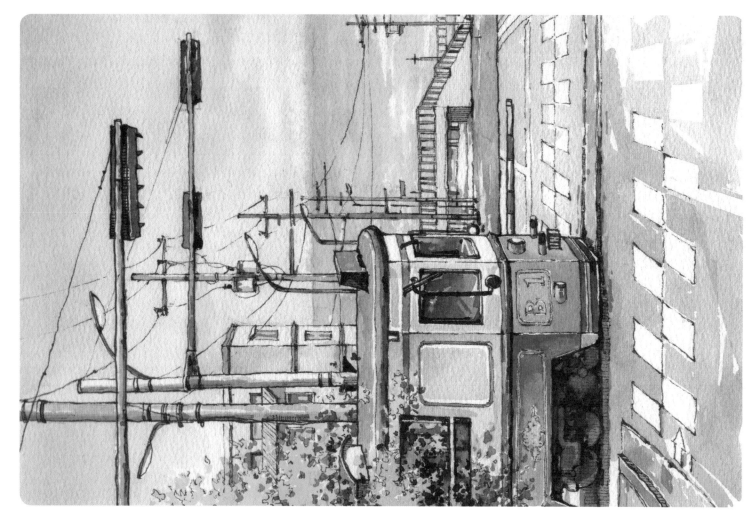

해운대 블루라인파크

하늘과 바다를 함께 반지는 기법으로 채색합니다. 회색빛의 무채색(반다이크 브라운 + 울트라마린)은 물과 물감의 농도에 따라 브라운빛이나 푸른빛이 나는 무채색으로 표현할 수 있습니다.

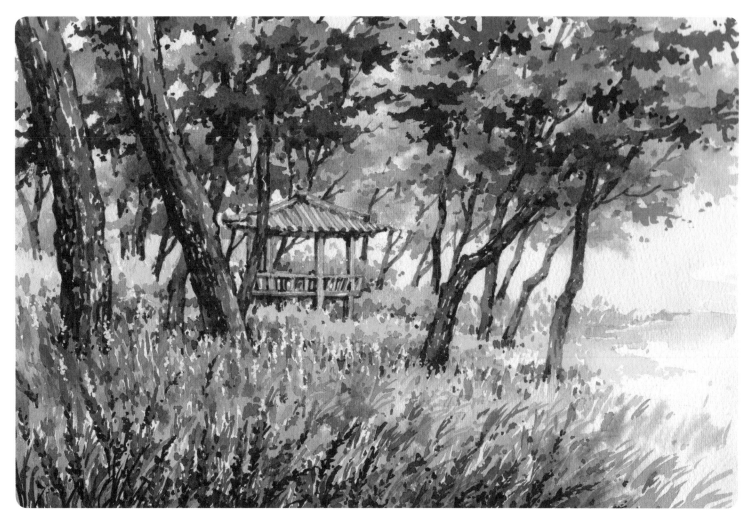

맥문동과 소나무의 잎은 물을 칠한 후에 보라색과 초록색을 사용하여 전체적인 형태를 번지게 표현합니다. 마른 후에 진한 보라색(보라색 + 브라운 레드)으로 맥문동모양
을 그려줍니다. 마지막에 화이트펜으로 꽃모양을 살려주면서 마무리합니다.

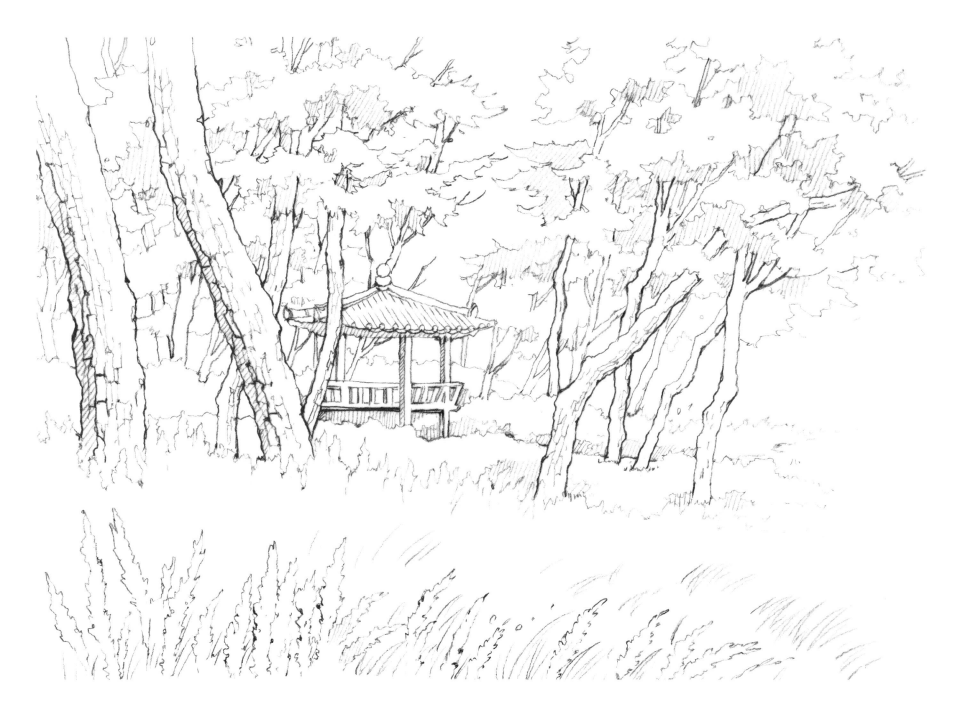

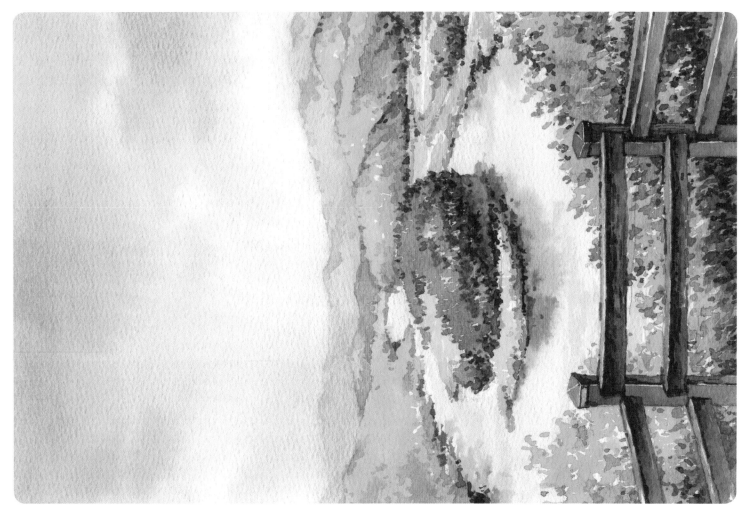

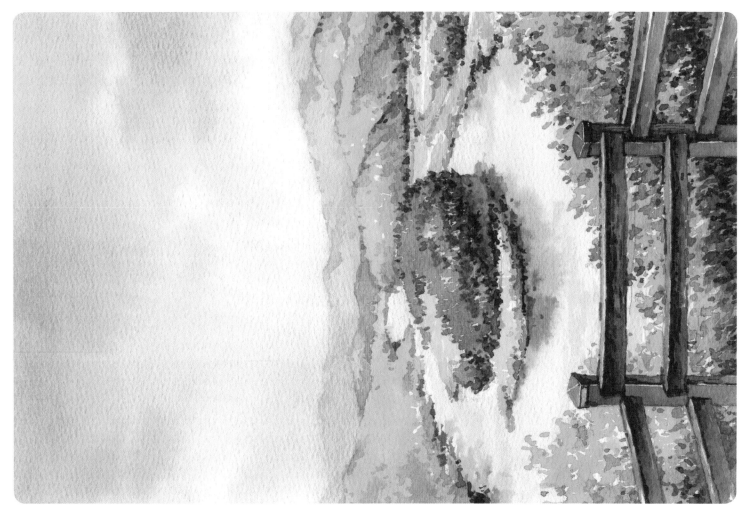

영월 한반도지형

물을 칠한 후에 하늘과 뒤의 산을 번지게 채색합니다. 앞의 볼은 볼 농도를 줄여 선명하고 진하게, 뒤로 갈수록 볼 농도를 높여 연하고 흐릿하게 채색하여 원근감을 표현합니다.

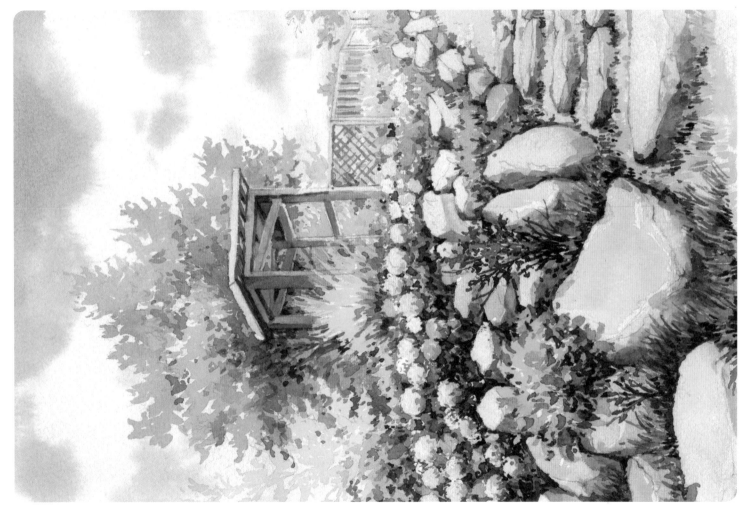

거 제 바람의 핫 도 ㄱ

노란색을 맑고 깨끗하게 채색하려면 다른 색을 섞기보다는 물과 물감의 농도 조절로 표현하세요. 색을 섞을 때에는 노란색 계열로 조금씩 변화를 주세요. 노란색이 밝은 부분은 덧칠을 많이 하면 탁해지므로 최소한으로 채색합니다.

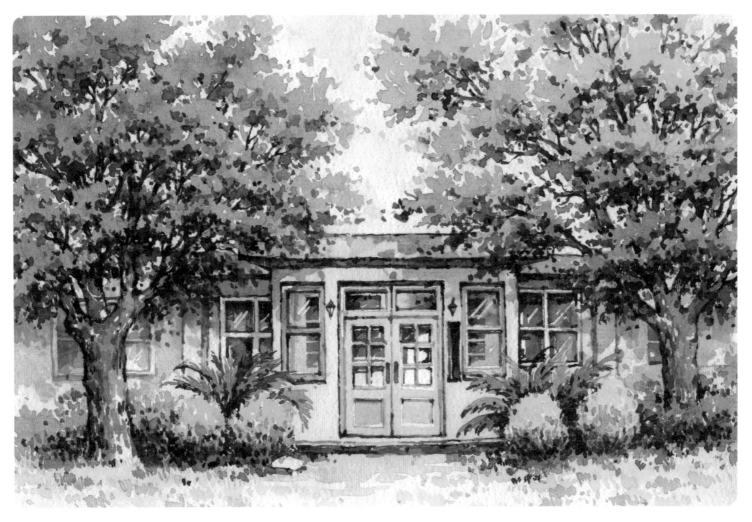

연한 건물을 먼저 채색한 후에 나무를 채색합니다. 나뭇잎은 붓 터치를 살려 표현하되 다양한 붓 터치의 모양이 하나의 덩어리가 되도록 표현해야 합니다. 나뭇잎이 어두운 단계로 갈수록 초록색에 진한 갈색을 섞어서 채색합니다.

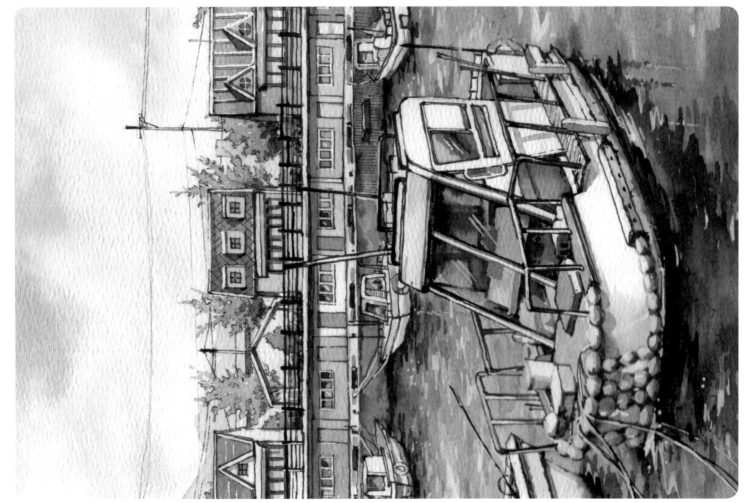

부산 장산포구

배의 밝은 부분의 하얀색을 채색하지 않고 그대로 살려줍니다. 바다는 하늘색을 연하게 채색한 뒤에 배의 비친 부분을 진한 색으로 번지게 표현합니다. 일렁이는 느낌을 주기 위해 형태를 곡선으로 그려줍니다.

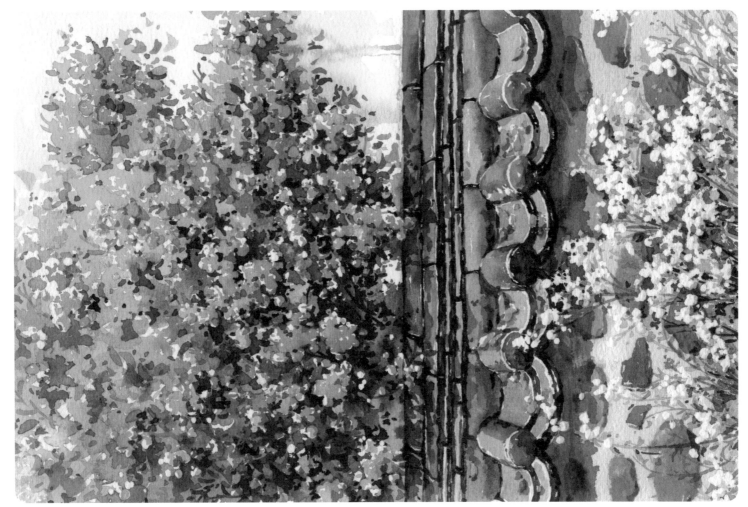

논산 돈암서원

기와 위의 떨어진 꽃잎과 하얀 꽃은 마스킹 잉크로 먼저 섬세하게 그려주세요. 마스킹 잉크가 마르면 담장과 기와는 일체감을 살려 채색합니다. 배롱나무 꽃은 붉은색으로 채색한 후에 꽃의 형태를 잡아주며 채색합니다.

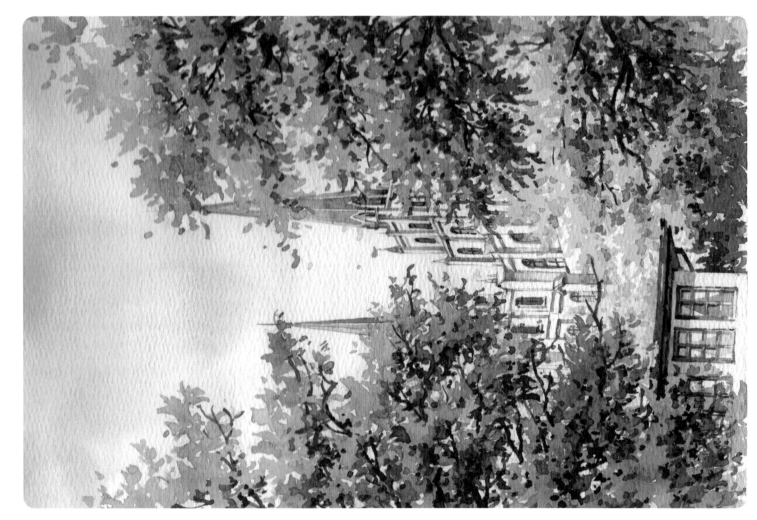

대구 청라언덕

밝은 초록으로 붓 터치를 살려서 나뭇잎을 채색합니다. 진한 초록 색에 고동색을 섞어 더 진하게 채색하면서 입체감을 표현합니다. 잎의 중간중간에 붓 터치의 강약 변화를 주면서 나뭇가지를 그려줍니다.

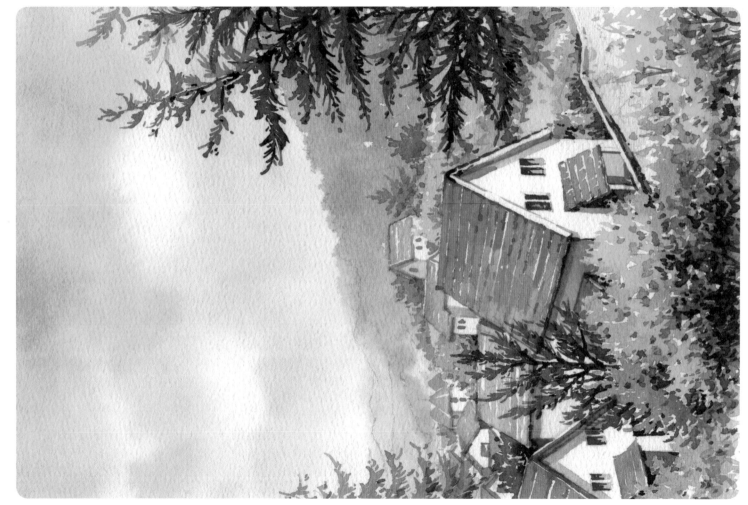

남해 독일마을

지붕이 주황색을 칠할 때 앞에는 물감이 둥도를 진하게 표현하고, 뒤로 갈수록 물을 많이 해서 연하게 색칠하여 원근감을 살립니다. 하이라이트를 남기지 못했다면 화이트펜으로 마지막으로 그려주세요.

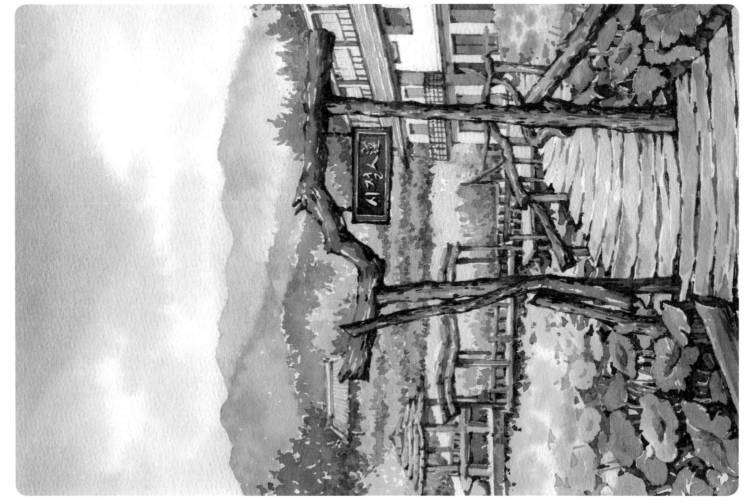

산청 수선사

앞이 연일이 형태를 살려 표현하고 뒤로 감수록 붓 터치와 형태를 생략하여 원근감을 살립니다. 뒤로 갈수록 번지는
기법으로 자연스럽게 위치만 표현합니다.

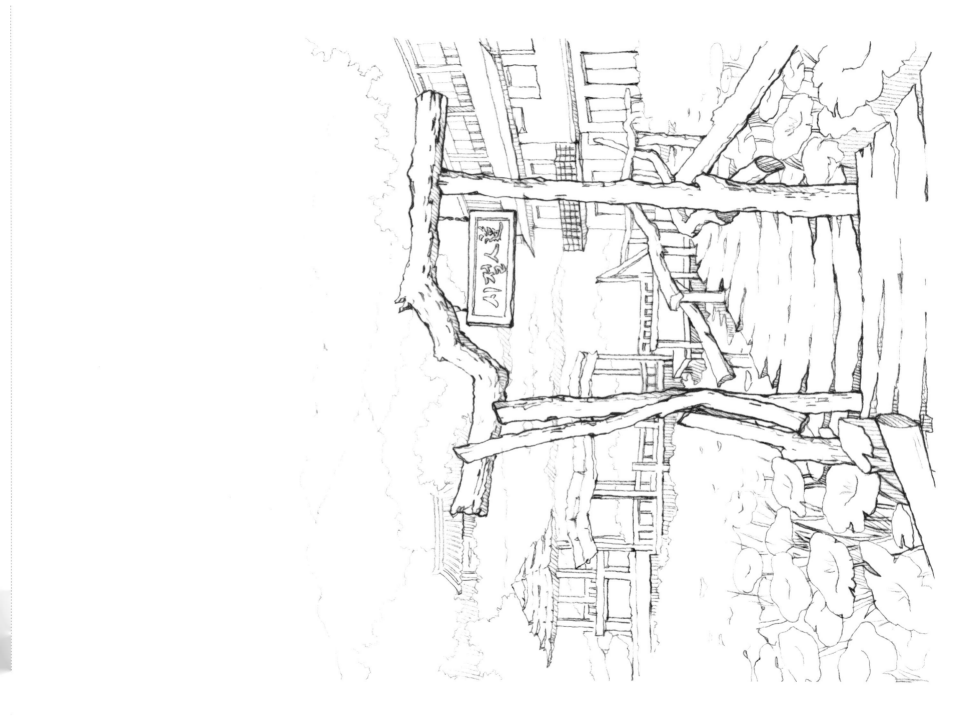

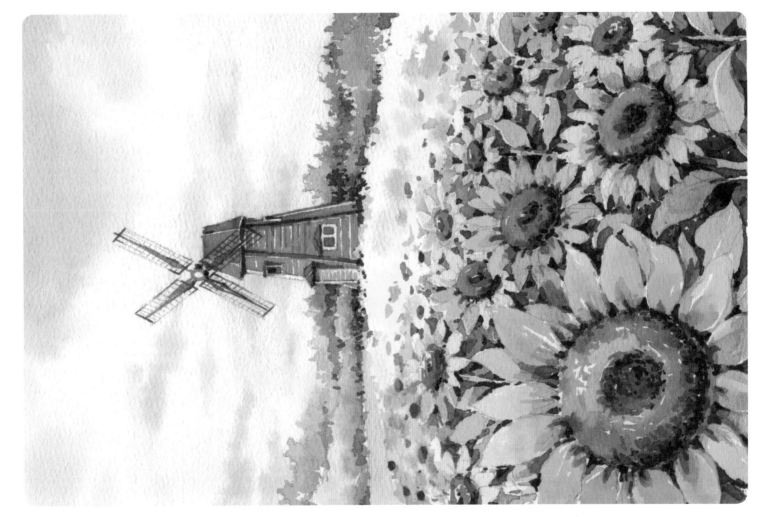

함안 강주마을 해바라기축제

앞의 해바라기와 잎은 형태를 살펴서 자세히 표현하고, 뒤로 갈수록 번지기 기법으로 형태를 단순하게 표현해 원근감을 살렸습니다. 노란색도 앞은 물을 적게, 뒤로 갈수록 물을 많이 사용하여 농도를 연하게 표현합니다.

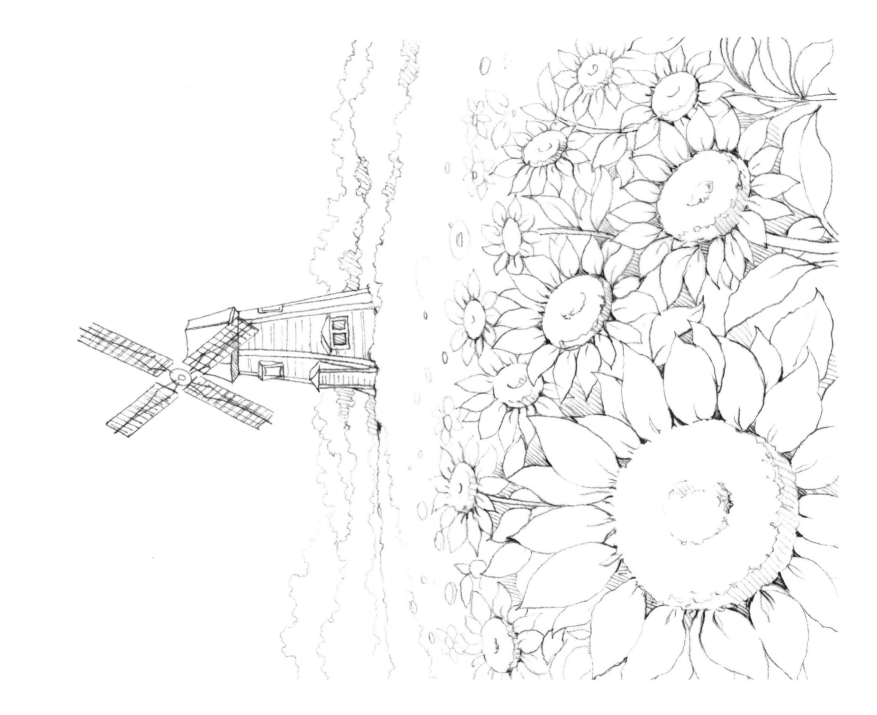

가을

Autumn

경주 도리마을

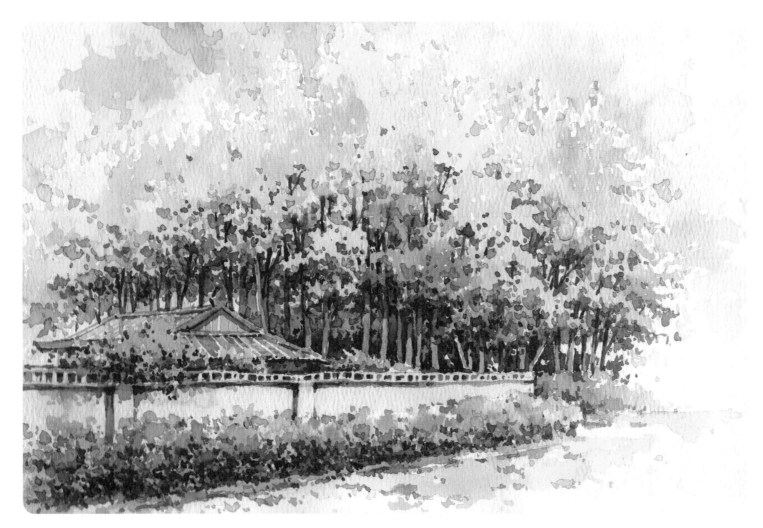

붓 터치로 은행나무의 바깥 테두리를 살리면서 채색합니다. 노란색에 다른 색을 섞을 때에는 색의 변화를 많이 주면 탁해지기 쉬워 조금씩 섞어서 확인해보는 것이 좋습니다. 노란색, 황토색, 고동색 순으로 어두운 단계를 표현하고 중간중간에 다른 색을 섞어서 변화를 주었습니다.

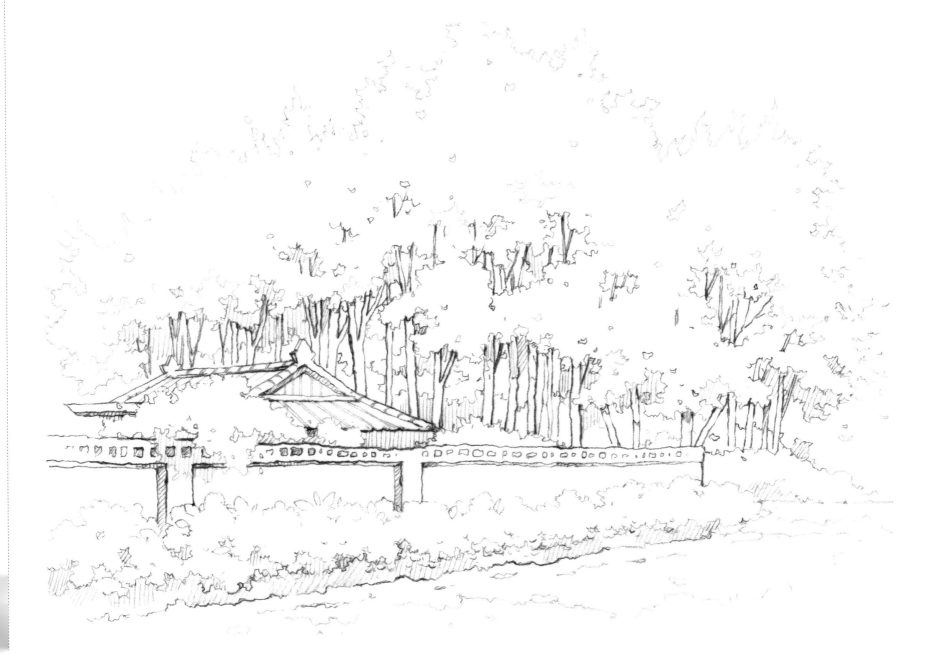

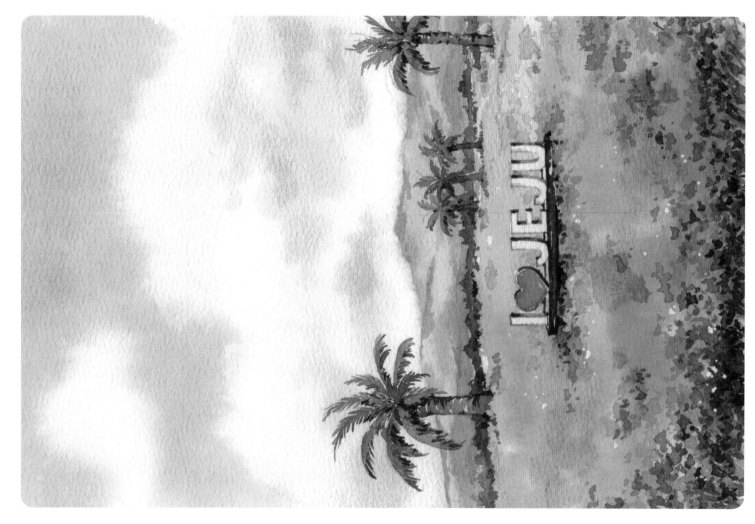

제주 황화코스모스

물을 칠한 후에 주황색으로 황화코스모스를 표현하고 중간중간에 초록으로 번지게 표현합니다. 마른 후에도 직선보다 둥근 붓 터치로 꽃모양을 살려줍니다.

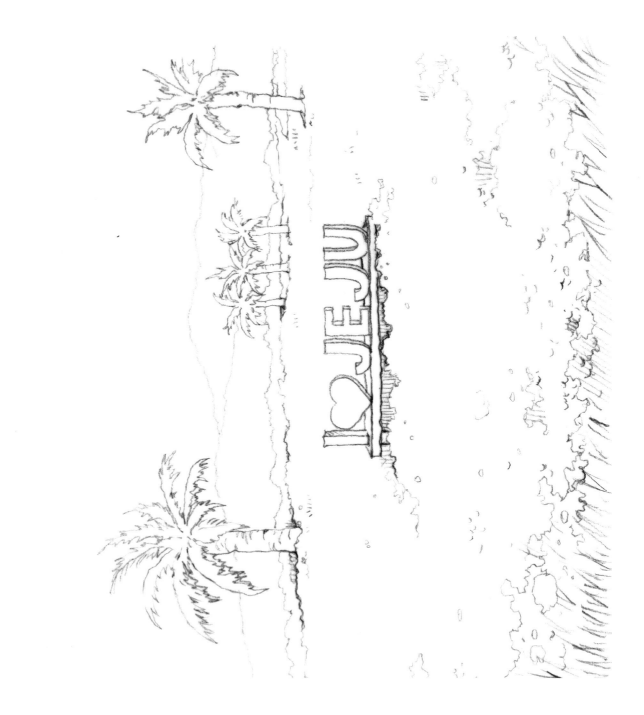

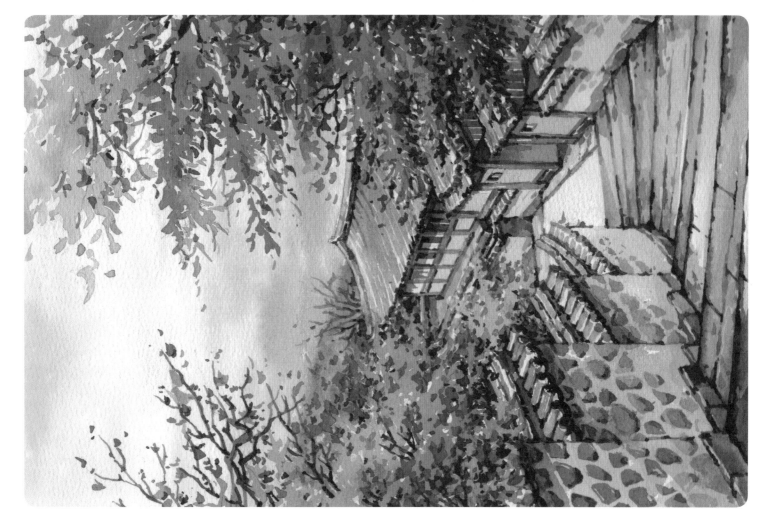

부산 범어사

노을 진 하늘과 산을 번지는 기법으로 표현한 후에 마르면 단풍을 표현합니다. 단풍잎을 칠할 때는 물감을 많이 묻은 적게 사용하여 진하게, 다양한 붓 터치를 섬세하게 세밀합니다. 담은 전체적으로 세세하며 뒤로 갈수록 연하게 표현하고 다양한 붓 터치를 섬세하게 세밀합니다. 담은 전체적으로 세세하며 뒤로 갈수록 연하게 표현하고 연한한 뒤 돌을 세세해보세요.

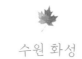

수원 화성

마스킹 잉크로 갈대의 형태를 자세히 그려주세요. 마스킹 잉크가 다 마르기 전에 채색하면 붓이 상할 수 있기에 다 마른 다음 채색합니다. 마스킹 잉크를 바른 곳은 색이 올라가지 않기에 편안하게 갈대를 표현한 뒤에 마스킹 전용지우개로 지워주세요.

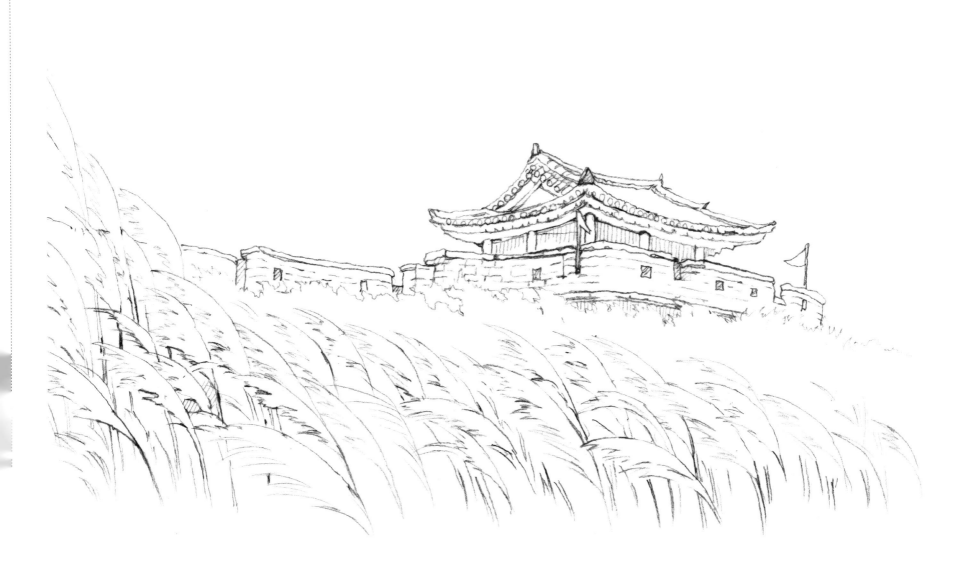

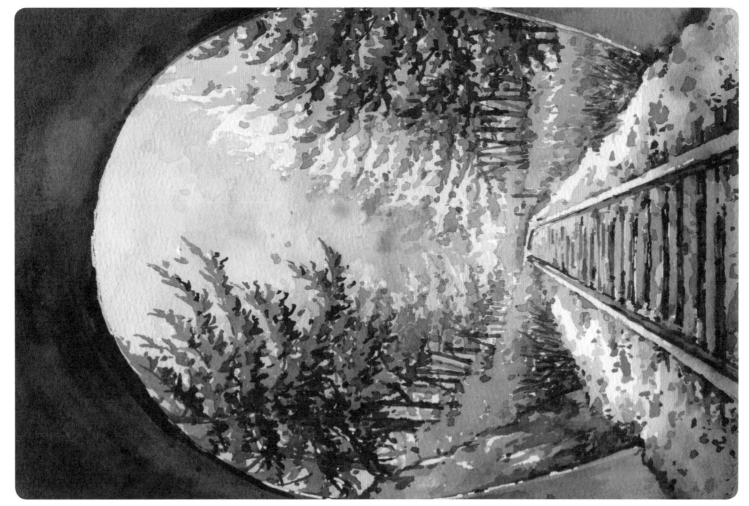

정선 레일바이크

물을 칠한 후에 원경을 번지게 표현하고 앞의 은행과 나무는 붓 터치를 진하게 표현해 원근감을 살립니다. 터널 안은 무채색(세피아 + 울트라마린)으로 진하게 채색하고, 마르기 전에 다양한 색을 섞어서 번지게 표현해보세요.

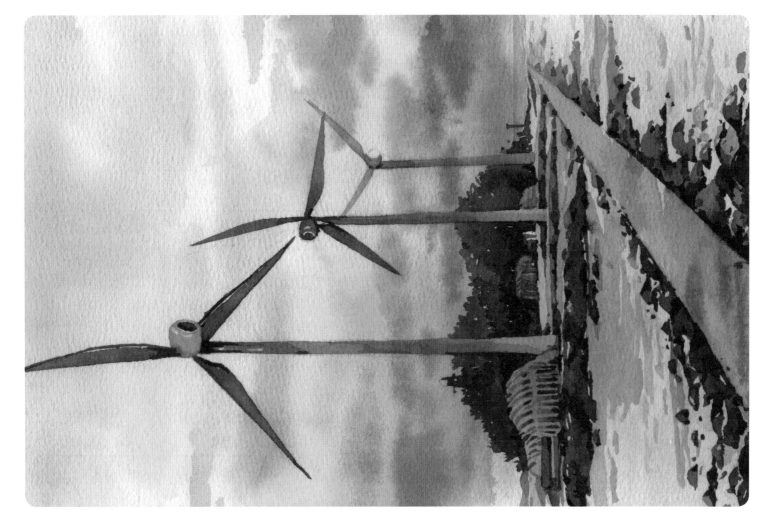

안산 탄도항

물을 칠한 후에 노란색과 빨간색을 섞어서 노을 진 하늘을 표현합니다. 물을 칠한 곳은 마르면서 색이 연해지기에 좀 더 진하게 채색하면 자신이 원하는 진하기를 표현할 수 있습니다. 바다는 아주 연한 오렌지색으로 채색한 후에 블루를 번지게 표현해보세요.

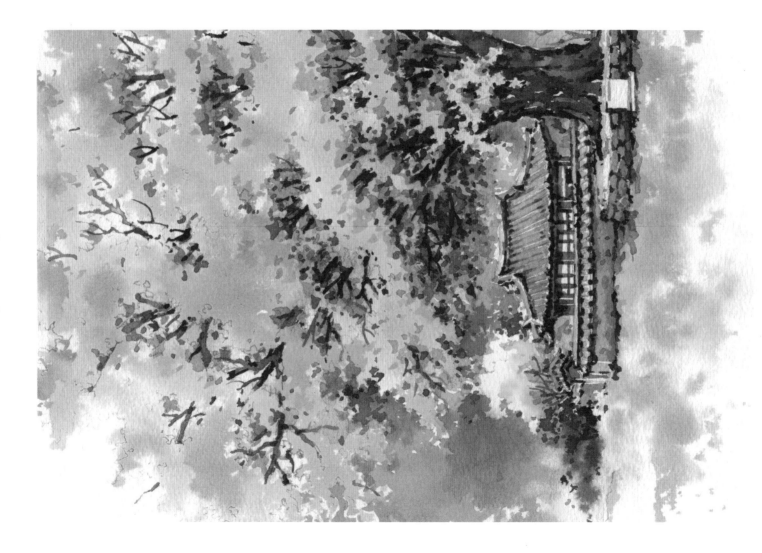

경주 운곡서원

붓부기로 물을 뿌린 후 노란색으로 은행잎을 세세해보세요. 노란색은 색의 변화를 많이 주면 탁하고 어두워지기에
조금씩 섞으며 확인해보고 세세하세요. 나뭇가지를 세피아로 세세한 다음 노랑에 세피아를 섞어서 은행나무의 어
두운 부분을 표현합니다.

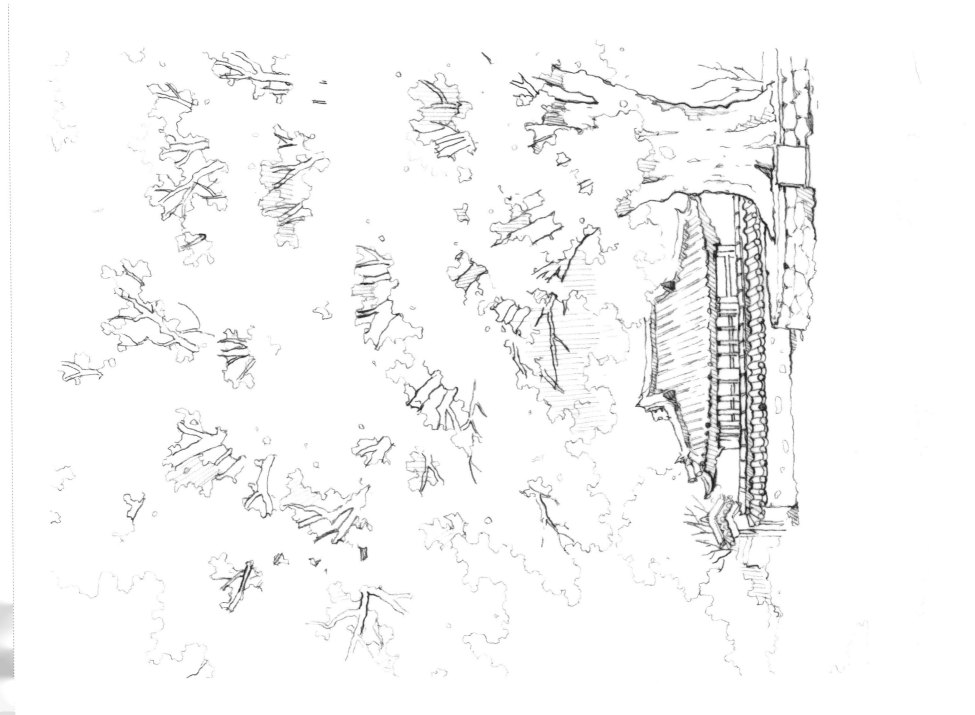

전주 색장정미소

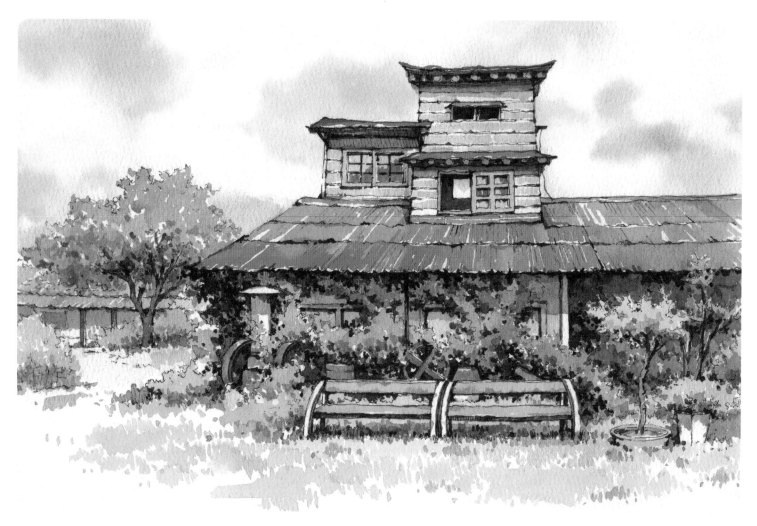

붉은 지붕의 앞부분은 진하고 선명하게 채색하고 뒤와 옆으로 갈수록 좀 더 연하게 채색해보세요. 하얀 여백을 남기지 못했다면 마지막에 화이트펜으로 표현해도 됩니다.
잔디는 붓터치의 방향과 크기에 변화를 주며, 다 채우기보다는 여백을 두면서 표현해보세요.

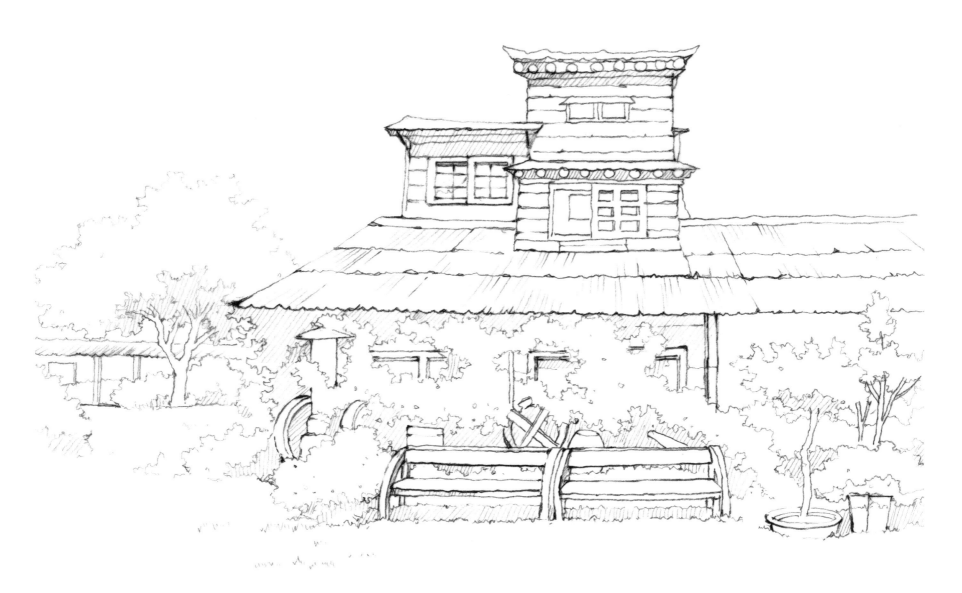

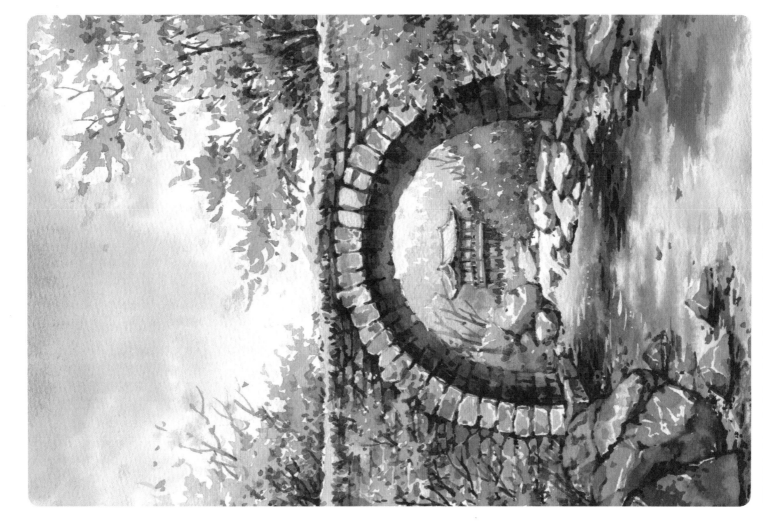

순천 선암사

단풍이 붉은 색은 붉은 적색, 물감은 많이 해서 진하게 표현하고 뒤로 갈수록 물감은 적게, 물은 많이 사용하여 연하게 표현해보세요. 자연스럽게 원근감을 표현할 수 있습니다.

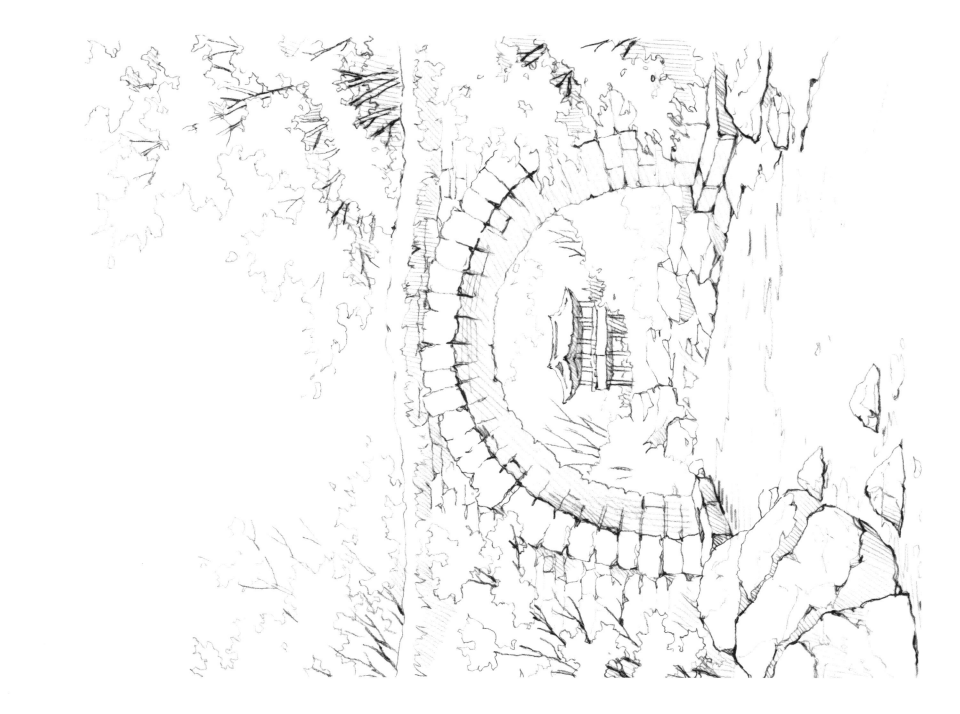

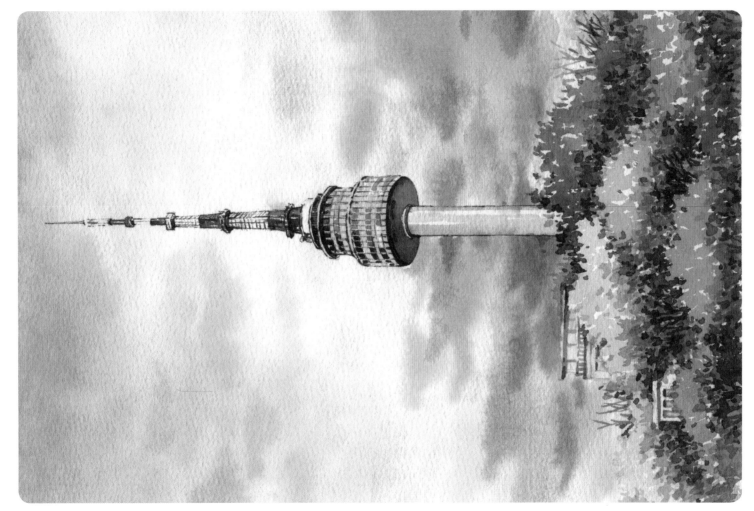

서울 남산타워

물을 칠한 후에 밝은 파랑으로 하늘을 칠하면서 구름 부분은 비워두고 표현합니다. 마르기 전에 다양한 색으로 노을 지는 하늘을 표현합니다. 물을 칠한 후 채색하면 마르고 난 뒤 내가 생각했던 색보다 연하게 표현되기에 색을 조금 더 진하게 채색해보세요.

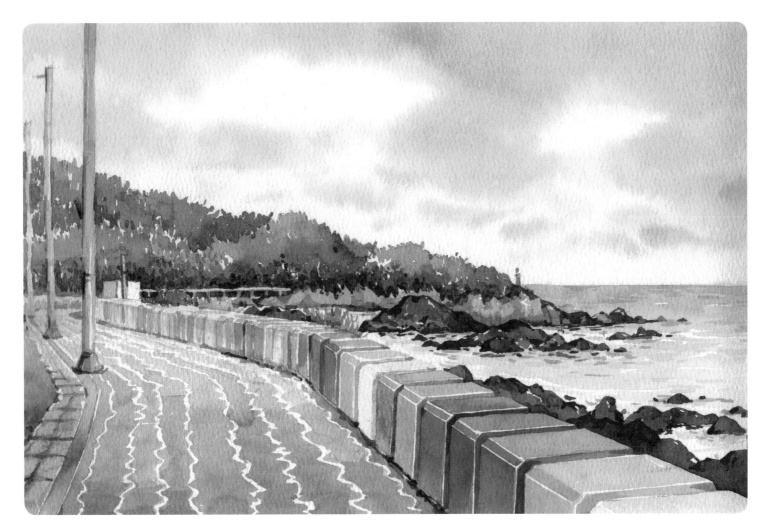

수평선은 깔끔하게 칠하고 아래로 갈수록 물을 섞어서 점점 연하게 채색합니다. 바위는 세피아와 울트라마린을 섞어서 진하게 채색하고, 바위 주변은 붓터치를 살려서 파도를 표현합니다. 보도블록의 회색도 앞은 진하게, 뒤로 갈수록 연하게 채색하여 원근감을 살려줍니다.

경주 첨성대 핑크뮬리

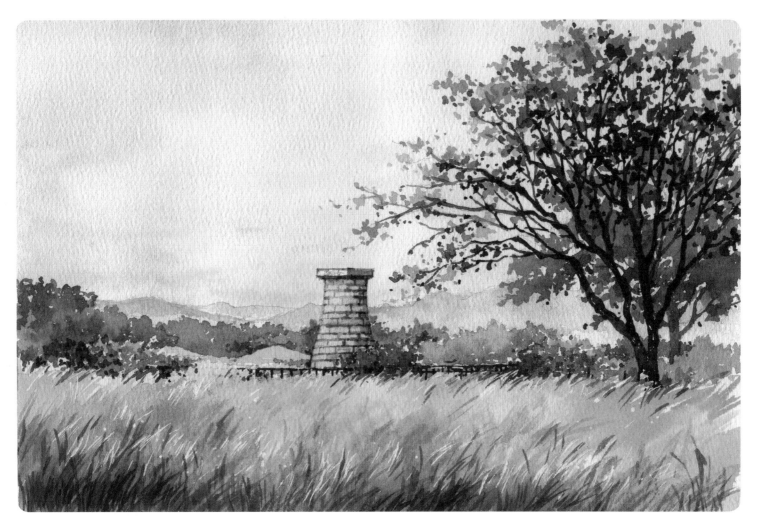

연한 핑크를 전체적으로 채색합니다. 마르기 전에 좀 더 진한 핑크로 중간중간 번지게 표현하면서 붓 터치를 넣어줍니다. 마른 후에 진한 붉은색으로 방향감 있는 붓 터치를 살려 핑크뮬리를 표현합니다. 마지막에 화이트 펜으로 밝은 부분을 표현해도 좋습니다.

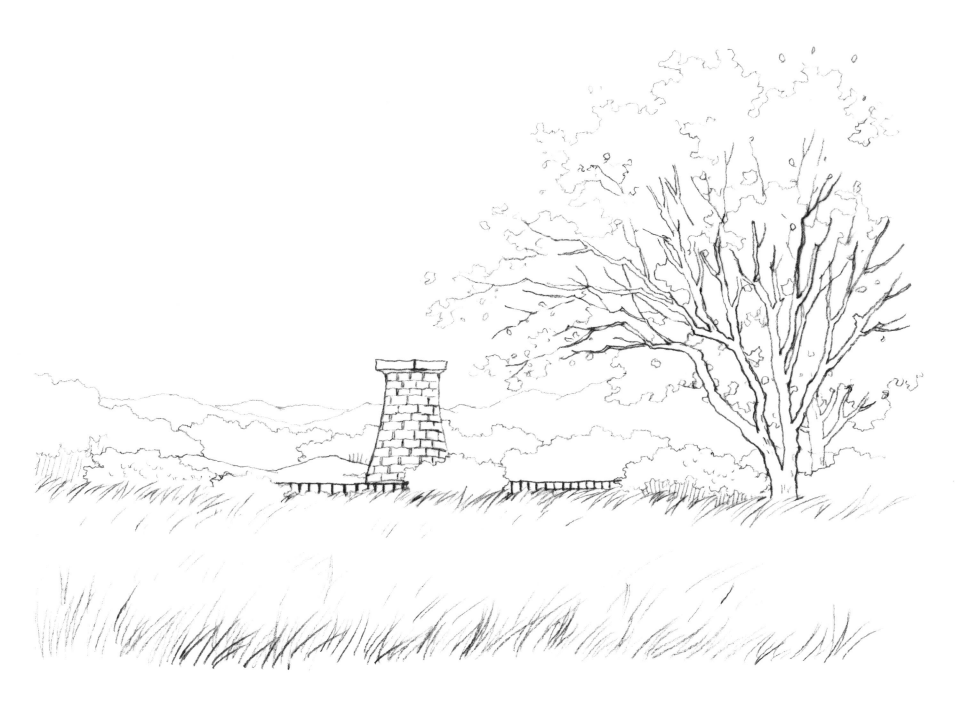

청도 감나무

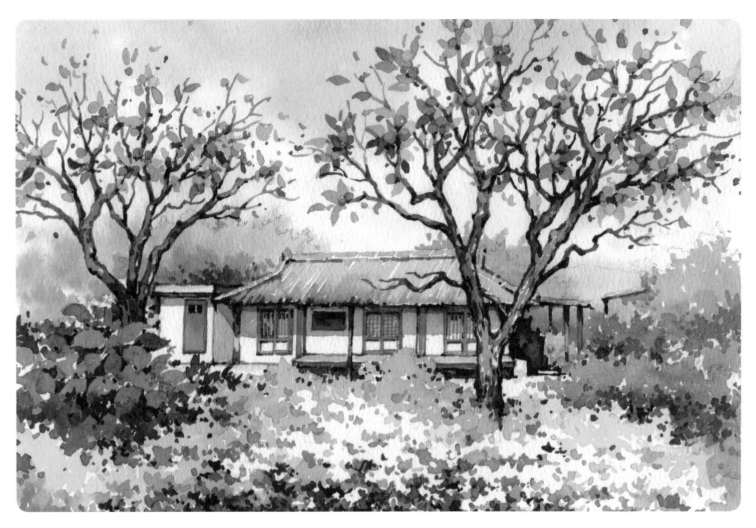

마스킹 잉크로 감을 먼저 칠해서 덮어놓습니다. 채색이 끝난 후에 마스킹 잉크를 지우고 채색하면 좀 더 깨끗하고 선명한 감을 표현할 수 있습니다. 하늘과 산을 먼저 번지게 채색한 후에 풀과 꽃 그리고 감나무 순으로 채색합니다. 감나무의 잎은 다양한 방향으로 붓터치에 변화를 주면서 표현해주세요.

겨울

Winter

서울 경복궁

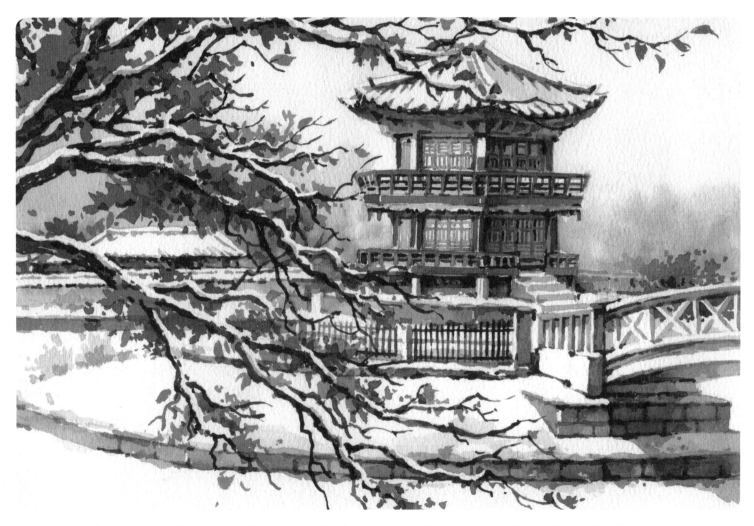

하늘과 뒷산을 번지는 기법으로 표현합니다. 눈은 채색을 많이 하면 탁하고 어두워집니다. 눈의 밝은 부분을 그대로 비워두고 어두운 부분만 강조해 채색하면 눈을 아름답게 표현할 수 있습니다.

구례 산수유마을

산은 연하게 번지는 기법으로 표현하고 마르면 어두운 부분을 채색해 입체감을 표현합니다. 노란 산수유를 채색한 뒤 얇은 세필붓으로 힘을 조절하며 나뭇가지를 그려주세요. 나뭇가지 주변에 점을 찍어주면서 그림을 다채롭게 만들어보세요.

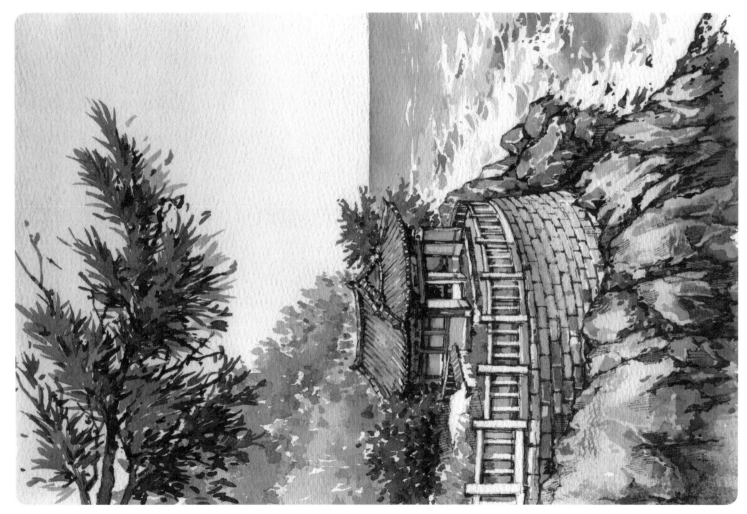

양양 낙산사

바다는 수평선을 �26깜함하게 체체하고 파도는 하얀 부분을 비워두면서 붓 터치로 표현합니다. 바위는 연한 무채색으로 전체를 체체한 후에 어두운 부분은 진하게 표현하고 물기 없는 붓으로 거친 느낌을 살려줍니다.

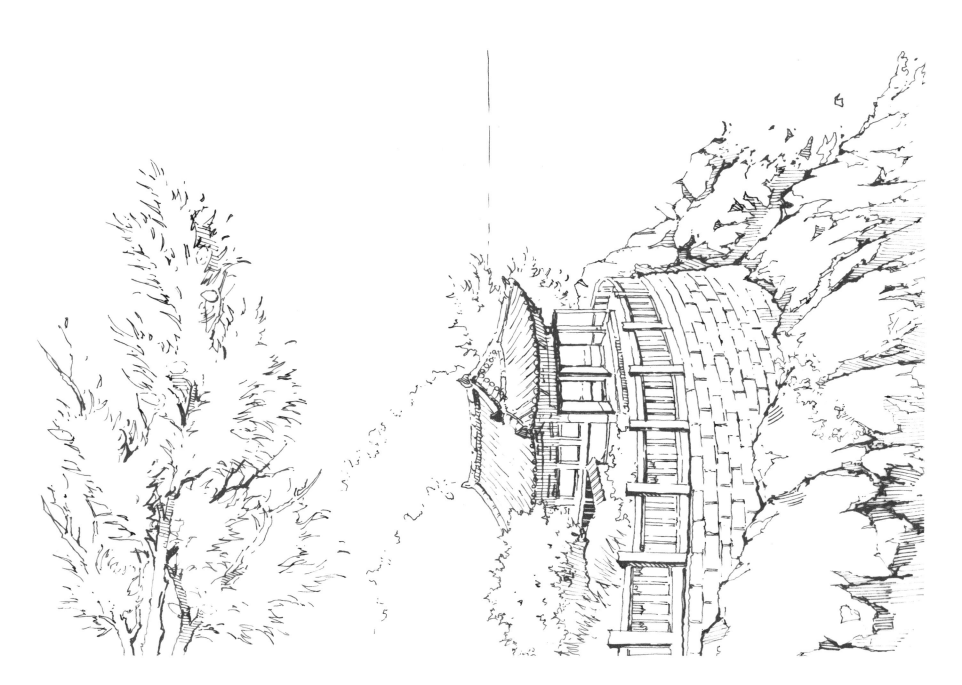

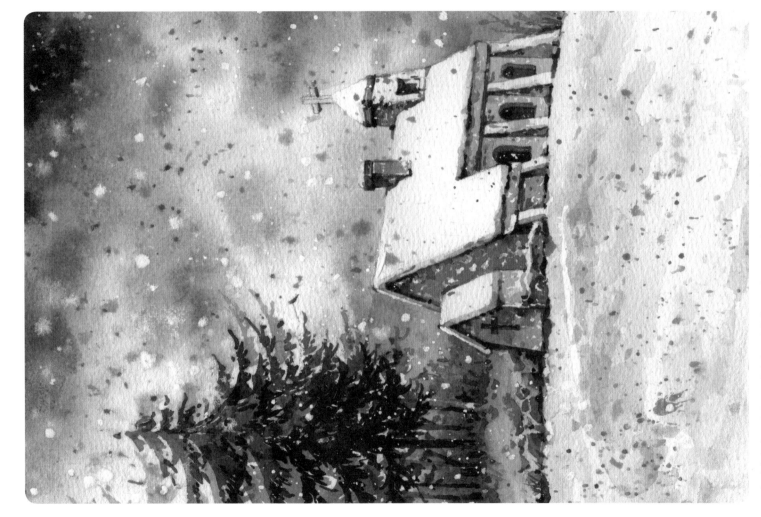

평창 대관령 실버벨교회

물을 칠한 후에 무채색(울트라마린 + 반다이크 브라운)으로 먹구름을 표현합니다. 땅의 눈은 무채색의 울트라마린의 비율을 많이 해서 연하게 채색합니다. 눈은 울트라마린을 묻힌 붓을 다른 붓으로 치면서 물방울을 뿌려줍니다. 하얀색 물감도 같은 방법으로 눈을 표현할 수 있습니다.

강릉 정동진 일출

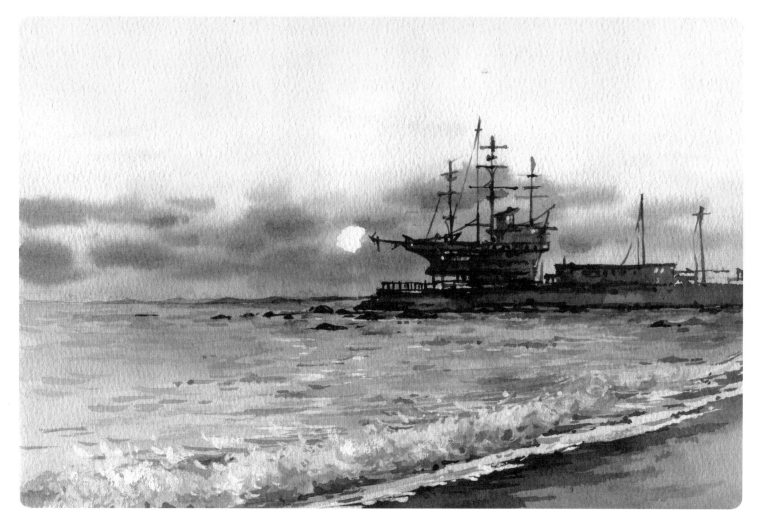

해는 마스킹 잉크로 칠해두면 편하게 채색할 수 있어요. 물을 칠한 후에 하늘색을 연하게 채색하면서 일출 근처의 밑부분은 비워둡니다. 비워둔 부분은 노란색과 주황색으로 채색하면서 마르기 전에 먹구름을 표현합니다. 이 모든 과정은 물기가 마르기 전에 해야 하기에 사용할 물감을 팔레트에 미리 준비하고 채색하면 좋습니다.

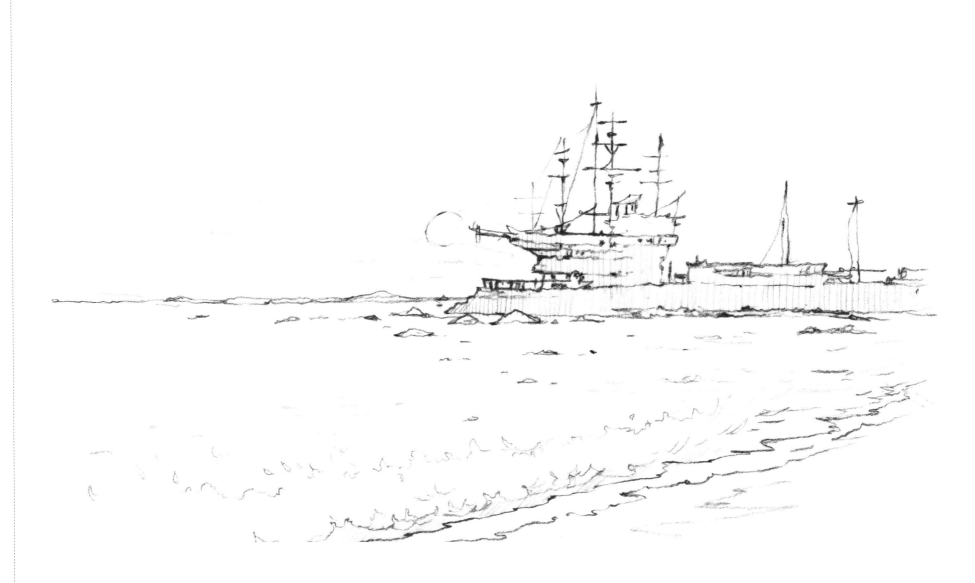

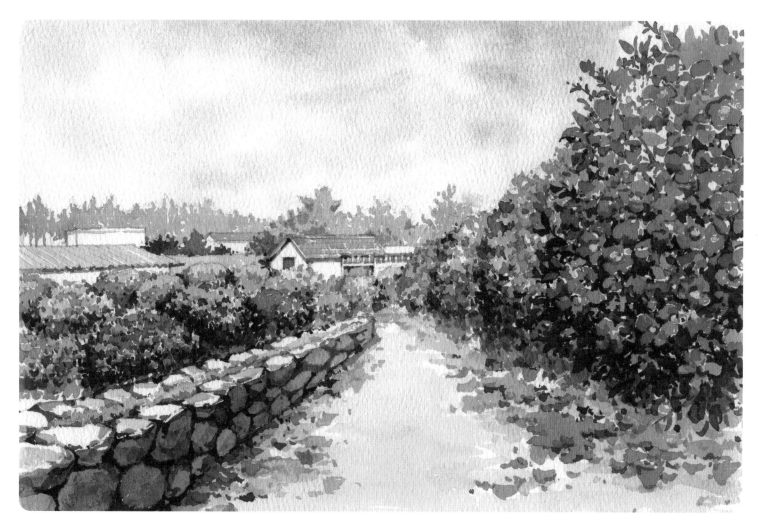

앞의 동백꽃은 빨강을 진하게 표현하고 뒤로 갈수록 물을 많이 섞어서 연하게 채색해 원근감을 살려줍니다. 빨강에 오페라색을 조금 섞으면 색이 맑고 밝은 느낌의 빨강을 표현할 수 있습니다.

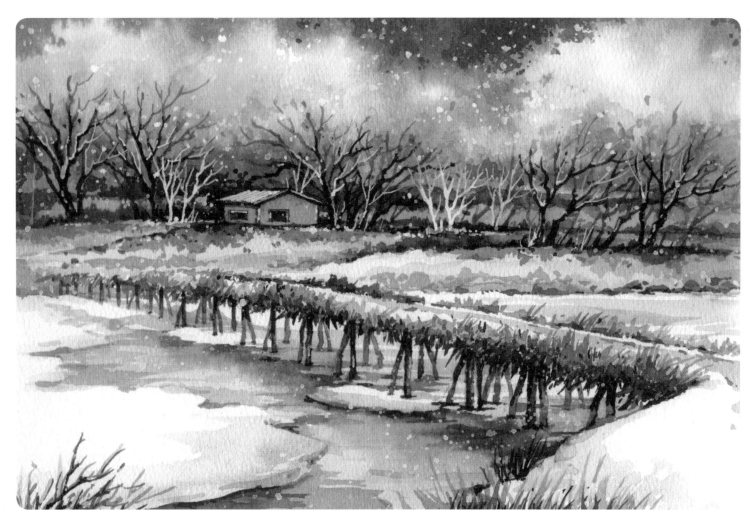

무채색(반다이크 브라운 + 울트라마린)으로 배경을 연하게 채색합니다. 마르기 전에 물 농도를 줄여 어두운 부분을 진하게 채색하면서 눈 덮인 나무를 표현합니다. 무채색으로 진하게 나뭇가지를 그리고, 화이트 펜으로도 나뭇가지를 그려보세요. 튜브에서 바로 짠 흰색 물감에 물을 조금만 섞어 붓대를 쳐서 눈을 표현합니다.

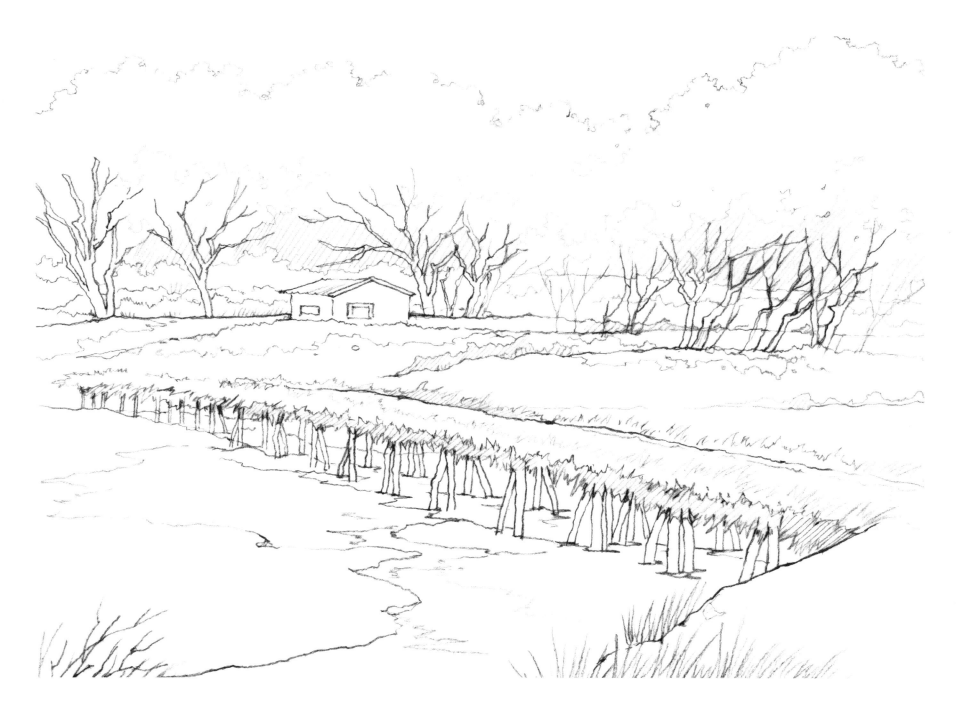

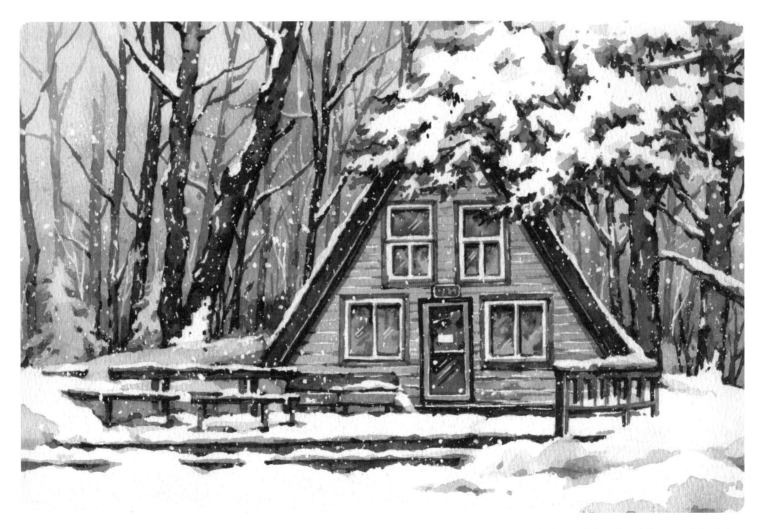

무채색으로 배경 전체를 채색합니다. 그중에서 앞의 나무에 눈이 쌓인 부분은 피해서 채색하세요. 피하기 어려우면 마스킹 잉크를 발라둔 뒤 표현해도 좋습니다. 하얀 물감을 머금고 있는 붓을 치면서 하얀 눈을 표현합니다.

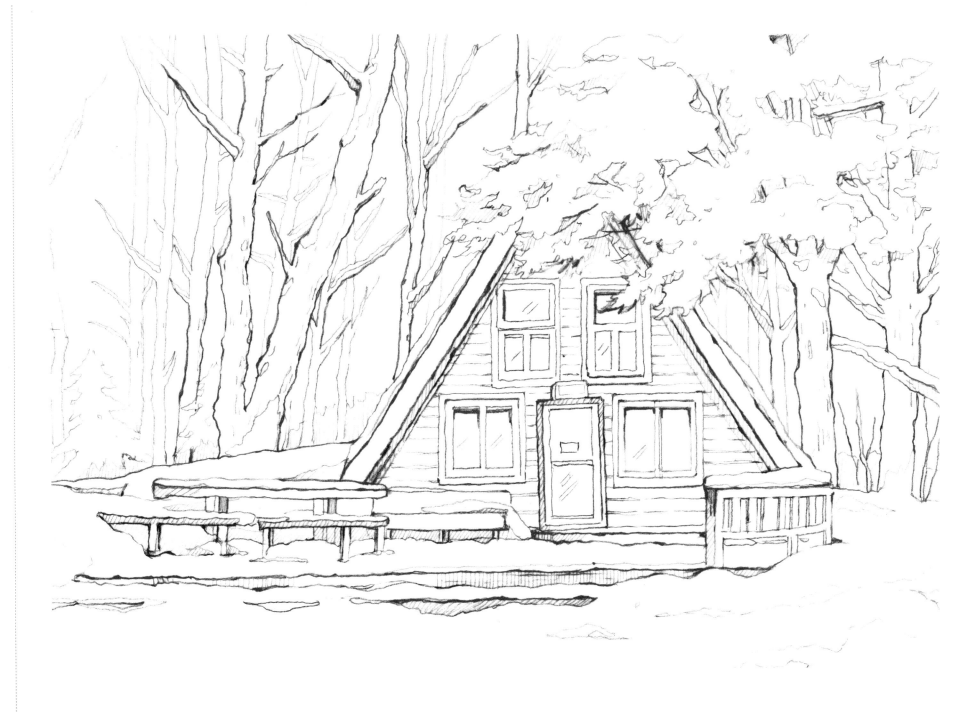

순천 사운즈옥천

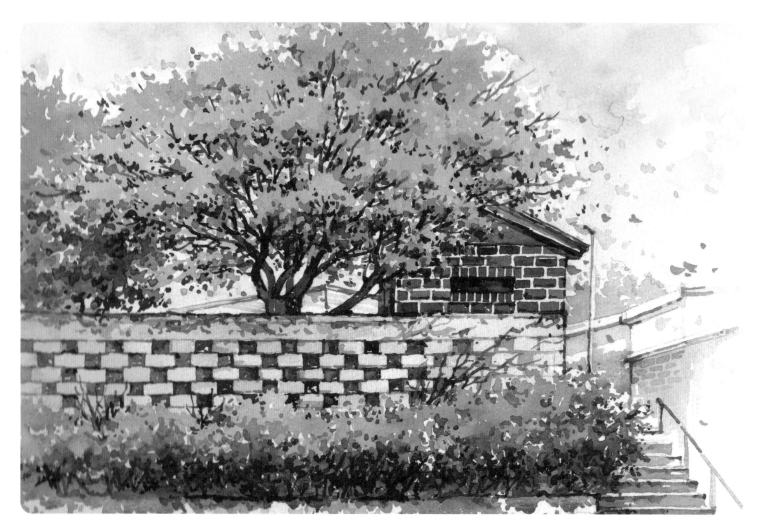

붉은색은 푸른색과 만나면 보랏빛으로 진하게 표현되기에 매화꽃을 먼저 채색하고 마른 뒤 하늘을 채색합니다. 하늘은 매화와 여백을 조금씩 남기면서 자연스럽게 표현합니다. 세필붓으로 힘을 조절하면서 나뭇가지를 그려보세요.

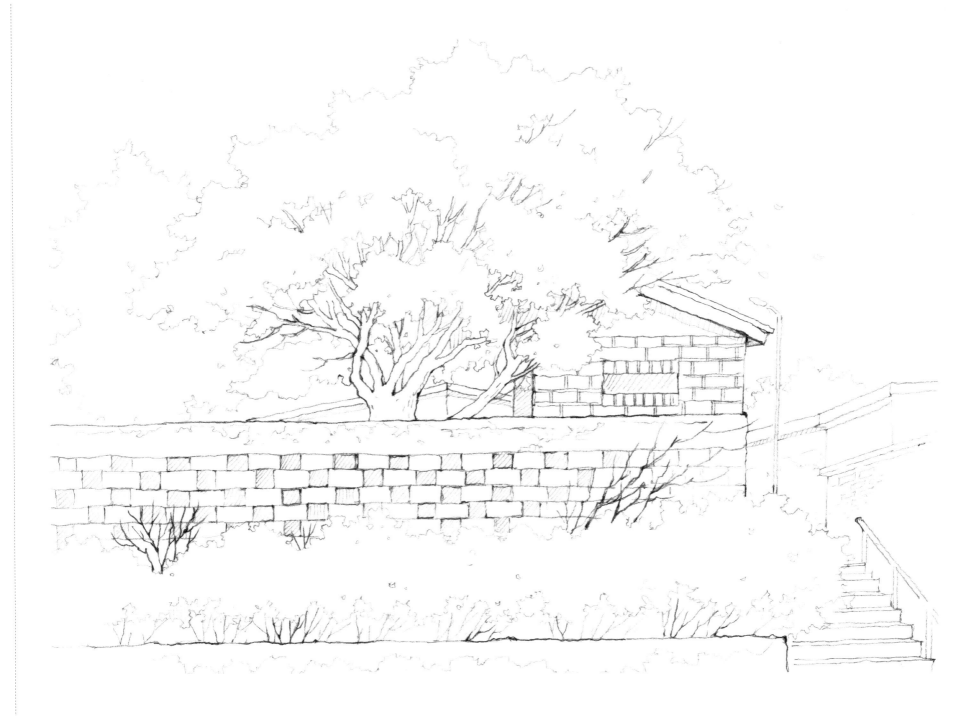

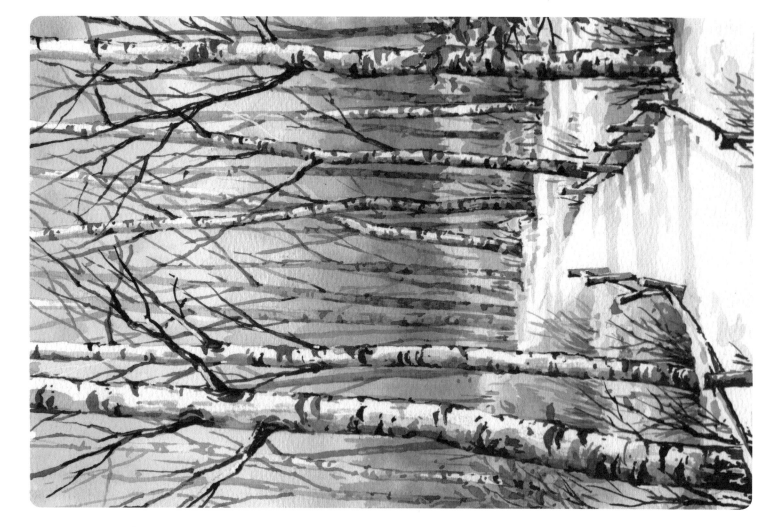

인제 자작나무숲

하늘을 전체적으로 연하게 채색한 뒤에 브라운 계열의 색으로 번지게 표현하여 멀리 있는 산 느낌을 살려줍니다. 이때 자작나무 앞의 4그루는 빼고 나머지는 배경과 함께 채색합니다. 멀리 있는 자작나무는 연하게, 앞으로 갈수록 점은색 줄무늬를 진하게 그려주세요.

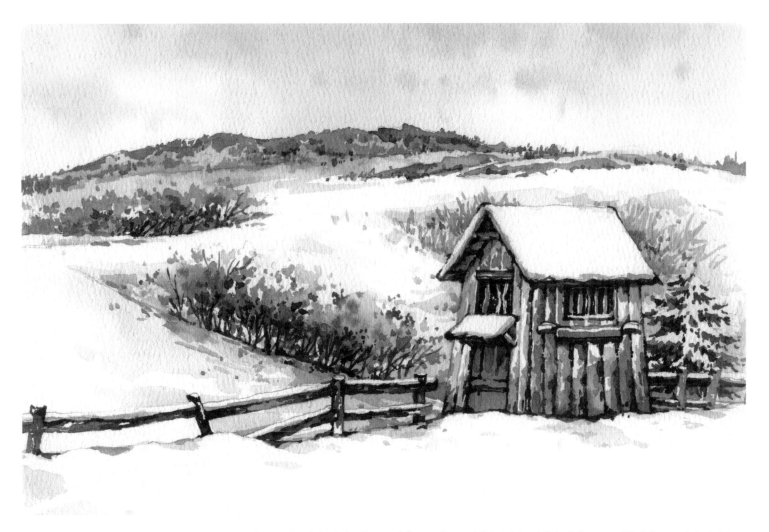

눈은 채색보다는 비워두기를 잘해야 하얀 눈 느낌을 살릴 수 있습니다. 전나무의 눈도 진한 초록색으로 채색하면서 눈 부분은 비워두고 표현합니다. 오두막에 쌓인 눈도 비워두면서 어두운 부분만 채색하여 눈을 표현해보세요.

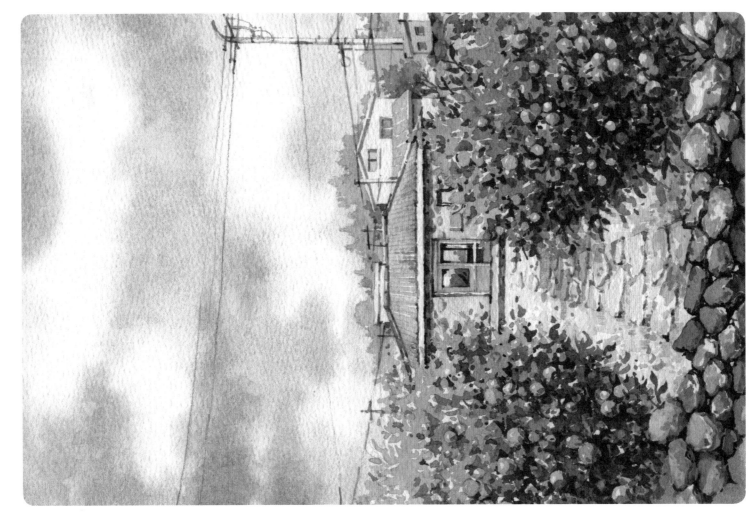

제주 감귤카페

✳

굵은 마스킹 잉크를 칠크를 칠해두면 나뭇잎을 편하게 채색할 수 있습니다. 붉은 빛 터치를 섬겨주면서 채색합니다. 어두운
초록색을 만들기 위해 브라운 계열을 섞어주면 어두운 초록색을 만들 수 있습니다.

굵은 마스킹 잉크를 칠해두면 나뭇잎을 편하게 채색할 수 있습니다. 붉은 빛 터치를 섬겨주면서 채색합니다. 어두운
초록색을 만들기 위해 브라운 계열을 섞어주면 어두운 초록색을 만들 수 있습니다.

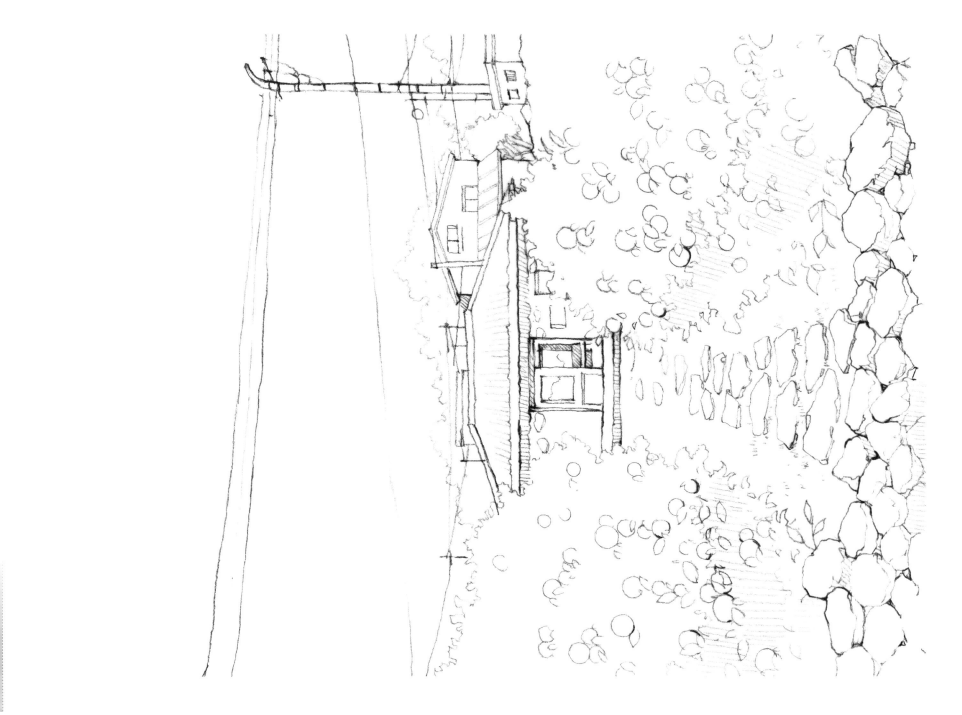

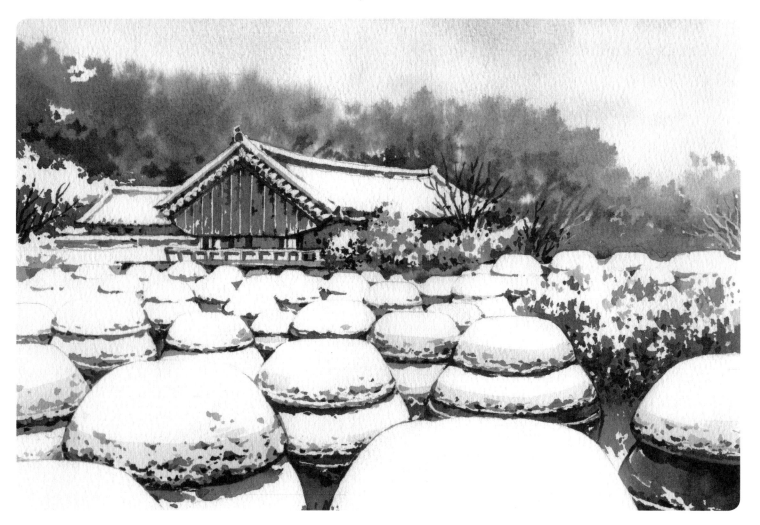

하늘을 채색하고 무채색(세피아 + 울트라마린)으로 산을 번지게 표현합니다. 마르기 전에 어두운 부분에 진한색을 올려서 입체감을 살립니다. 눈 덮인 부분은 채색하지 않고 덮이지 않는 부분만 채색해 눈이 쌓인 형태를 살려줍니다.

꼭 한 번 가보고 싶은
명소의 사계절을 그리다

초판 1쇄 인쇄 2025년 4월 21일
초판 1쇄 발행 2025년 5월 12일

지은이 조정은
펴낸이 이범상

펴낸곳 (주)비전비엔피 · 이덴슬리벨
책임편집 김승희
기획편집 차재호 김혜경 한윤지 박성아 신은정
디자인 김혜림
마케팅 이성호 이병준 문세희 이유빈
전자책 김희정 안상희 김낙기
관리 이다정
인쇄 상지사

주소 우)04034 서울특별시 마포구 잔다리로7길 12 1F
전화 02)338-2411 | **팩스** 02)338-2413
홈페이지 www.visionbp.co.kr
이메일 visioncorea@naver.com
원고투고 editor@visionbp.co.kr
인스타그램 www.instagram.com/visionbnp

등록번호 제2009-000096호

ISBN 979-11-91937-53-4 13650

• 값은 뒤표지에 있습니다.
• 파본이나 잘못된 책은 구입처에서 교환해 드립니다.